设计基础
第三版

高等院校艺术学门类
"十四五"规划教材

- 主　编　张　君
- 副主编　郝灵生　胡小祎　刘　慧　黄朝斌　沈　建
- 参　编　赵媛媛　王　伟　史晓甜　王彦苹　陈先强

A R T D E S I G N

华中科技大学出版社
http://www.hustp.com
中国·武汉

内 容 简 介

本书包括六章内容：概述、基本形态要素、视觉元素、形态的观察方法、设计的分析思维、设计的表现手法。本书在编写过程中循序渐进，既详尽地阐述了基础知识，又系统地介绍了设计的应用、思维与表现。本书既可作为高等院校相关专业的教材，又可作为相关领域从业人员和业余爱好者的参考资料。

图书在版编目（CIP）数据

设计基础/张君主编．—3版．—武汉：华中科技大学出版社，2020.1（2022.9重印）

高等院校艺术学门类"十四五"规划教材

ISBN 978-7-5680-6005-9

Ⅰ.①设… Ⅱ.①张… Ⅲ.①艺术－设计－高等学校—教材 Ⅳ.①J06

中国版本图书馆 CIP 数据核字 (2020) 第 022967 号

设计基础（第三版） 张 君 主编
Sheji Jichu (Di-san Ban)

策划编辑：彭中军	
责任编辑：史永霞	
封面设计：优　优	
责任监印：朱　玢	
出版发行：华中科技大学出版社（中国·武汉）	电话：（027）81321913
武汉市东湖新技术开发区华工科技园	邮编：430223
录　　排：华中科技大学惠友文印中心	
印　　刷：湖北新华印务有限公司	
开　　本：880 mm×1230 mm　1/16	
印　　张：7.5	
字　　数：242千字	
版　　次：2022年9月第3版第3次印刷	
定　　价：59.00元	

本书若有印装质量问题，请向出版社营销中心调换
全国免费服务热线：400-6679-118　竭诚为您服务
版权所有　侵权必究

前言
Preface

设计基础是指在平面范围内，认识、研究、发现、创造与艺术设计相关的形态要素和视觉元素，以及它们之间的形式法则和造型规律的课程。它将既有的形态在平面内按照一定的秩序和法则进行分解、组合，从而构成理想形态的组合形式。设计基础重在思维的理智判断和创新。

设计基础是艺术设计专业的基础课程，它强调学生学习中的实践能力，着力培养学生的创造性思维。设计基础课程是对原有构成基础课程的优化与组合，包含了"三大构成"中平面构成与色彩构成的相关知识。本书打破了以往设计基础课程的教学中所呈现的一种简单化的、技术性的、机械式的格局，并从艺术设计的实践案例中汲取新知识，形成一个动态的知识体系，使设计基础知识体系得以连贯并相互渗透。本书吸收了平面构成、色彩构成中抽象的视觉元素特性和视觉形式美法则，拓宽了学习和研究的范围，强化了理性和感性的有机结合，增加了综合运用各种视觉元素和形式法则的训练环节。

本书的教学方法更为灵活、生动，更多地从传授方法入手，强调培养学生独立思考、发现问题与解决问题的能力，这样便在某种程度上避免了学生为做练习而做练习、知其然而不知其所以然的缺憾。以往设计基础作业过多地关注手工的精细描绘与技巧的学习，而忽略了对设计意识、设计应用的创意思考。本书在新的设计基础教学过程中，一方面引导学生用不同的工具和创作手法，寻求多种视觉表达的可能性，从而将多媒体、综合材料等引入作业训练中；另一方面，拓展传统表现的范围，探索多种材料或媒介表现与计算机辅助设计的结合，借以提高设计练习的效率，激发学生的创作欲望。此外，本书注重教学内容间的延续性和相互支撑。通过多个单一的单元作业，将形态、色彩、材料、媒介等知识体系——细化，每一章都制订相应的教学计划，确定教学内容，学生在每一阶段都有训练目标，都明确本章的难点与重点，不同层次的学生都能学有所得。

设计基础课程的目的是解决在形态造型上眼、脑、手的运用问题——观察方法、分析方法、表现方法的问题，即培养如何看、如何想、如何表现的综合能力的问题。观察方法涉及每一个不同的人对不同事物的不同观察视角与发现问题的能力；分析方法是人们对视觉语言与形式美感的思维之体现，分析方法的掌握首先要求学生对视觉形式与秩序感有理性的认识，以此为基础掌握图形和色彩的各种形式美法则；表现方

法是涉及选用什么工具、何种技法及如何创新性表现的问题。为了达到以上三个方面的培养目标，学生必须对平面设计的视觉语言——形、色、质的概念与原理有系统全面的掌握，对设计形态与基本的形态要素——点、线、面有深入的理解，对从构成到设计的转换再到多种设计领域的延展应用有清晰的认识。总之，突破传统构成教学的教条化、机械化、孤立化、表象化的局限，强调应用性、实践性、创新性、实验性、衔接性是本书编写的宗旨。

 本书是美术院校设计基础教材，浓缩并提升了平面构成、色彩构成中的相关理论、技法的精髓，按照先感性后理性，先简单后复杂，由浅入深、循序渐进的顺序安排内容，旨在引导学生从感性中寻找逻辑，从逻辑中研究规律，从规律中掌握方法。

<div style="text-align:right">

编 者

2019 年 11 月

</div>

目录 Contents

第一章 概述 ………………………………………………………………… 1
　第一节　从构成基础到设计基础 ……………………………………………… 2
　第二节　视知觉、视觉经验与形态设计 ……………………………………… 3
　第三节　设计基础的研究范畴与领域 ………………………………………… 6

第二章 基本形态要素 ……………………………………………………… 9
　第一节　点的形态 ……………………………………………………………… 10
　第二节　线的形态 ……………………………………………………………… 13
　第三节　面的形态 ……………………………………………………………… 18
　第四节　点、线、面的综合形态 ……………………………………………… 22

第三章 视觉元素 …………………………………………………………… 31
　第一节　设计的形、色、质 …………………………………………………… 32
　第二节　图形 …………………………………………………………………… 32
　第三节　色彩 …………………………………………………………………… 37
　第四节　质感 …………………………………………………………………… 44

第四章 形态的观察方法 …………………………………………………… 51
　第一节　从表象到本质——形态、结构与空间 ……………………………… 52
　第二节　从宏观到微观 ………………………………………………………… 53
　第三节　从具象到抽象 ………………………………………………………… 55
　第四节　多元化的视角 ………………………………………………………… 56
　第五节　生活中的点、线、面 ………………………………………………… 57

第五章 设计的分析思维 …………………………………………………… 63
　第一节　形式与秩序 …………………………………………………………… 64
　第二节　图形的形式法则 ……………………………………………………… 66
　第三节　色彩的形式法则 ……………………………………………………… 78

第六章 设计的表现手法 …………………………………………………… 95
　第一节　表现工具与手法 ……………………………………………………… 96
　第二节　创意表现技巧 ………………………………………………………… 102

参考文献 …………………………………………………………………… 114

SHEJI JICHU

第一章
概 述

设计是一种视觉形式的创造性活动，是基本的造型要素和创意方法相结合的产物。设计基础是一种视知觉的设计活动，它通过对点、线、面的宏观与微观范围内的宽泛的理解，并在此基础上解决其在形态、肌理、面积、空间、节奏与韵律等不同方面的关系问题，对不同的抽象元素进行组合与创造。同时，设计基础也涉及形态的创造方法与规律、色彩的基本知识与实践应用以及与之相关的图形生成与构成关系等基础知识。

设计基础注重现代观念的抽象构成的表现能力、具象图形的意象表现及图形的创意，揭示各要素之间的形态组合关系。它集合了对造型语言、造型方法、造型心理效应等多方面的综合探索，是由形和色等抽象、具象形态构成的研究核心主体，也是一种科学的认识论和方法论的体现。设计教学侧重于抽象造型要求、构成规律及原理的训练，设计基础通过对形态要素、视觉元素的研究形成科学的观察方法和分析思维，再通过不同的表现手段，来实现设计的视觉表达。可以说，设计活动是对设计对象的提取、概括、提炼、整合的过程，也是理性和感性、逻辑思维与形象思维相结合的结果。

设计基础旨在拓宽学生对视觉组织在创建意义和功能上的理解。这里包括适用于艺术设计的各个方面的概念，由基本要素点、线、面、形式、形态、比例，到复杂抽象的色彩、图案、知觉和错觉等。设计基础对于各个专业的学生来说，是一次系统地接受构成、基本要素、形式要素等设计中重要知识的过程。它和一些专业课程直接对接，如平面设计的图形语言、编排设计等；同时兼顾了对学生逻辑思维与形象思维的训练，使学生能够迅速有效地认识创造图形的基本规律。所以，在培养学生的基础能力与设计能力中，设计基础这门课程占有十分重要的地位。

第一节　从构成基础到设计基础

构成是一种思维创造活动，它反对写生、再现、复制、模仿、临摹等一系列非创造性的活动。构成设计的关键就在于由表及里的观察和对其形成规律的思考，是一个从对事物表面的具象观察到事物内部构成规律的抽象思考的过程，是充满设计者主观能动性的再创造过程。也就是说，对"构成"本质的探索始终应该围绕在二维或三维空间内，"形状"与"形态"的存在与视觉心理感知的规律上面。简单来讲，构成设计应该是一个"观察物体表象—分析内部构成—总结视觉心理感知规律—利用规律再创造"的完整过程。从二维、三维空间中的形式表现到人类的视觉心理感知是一个完整的、不可分割的整体，不能将它们简单粗暴地割裂开来，便捷地用别人得出的"法则""定理"来指导视觉心理感知。

构成基础是以各种造型领域中共同存在的形式因素，如形态、色彩、质感、构图、布局、空间、表现形式、美感以及观察力等为主要的研究内容。虽然自然与生活给人以启迪，但构成是一种思维再造活动。设计基础则是以轮廓塑造形象，将不同的基本形按照一定的规则在二维平面上组合成图形。构成早已作为造型的基础教育

来实践，以便应用构成的原理来进行设计。

设计，即平面上视觉要素的组织。设计是指在一定的空间平面范围内，认识、研究作为艺术设计基本视觉元素的形、色、质的发现、创造、构成的内在规律及与之紧密相关的形式法则，学习培养符合现代设计需要的观察方法、思维方式和基本表达能力。

设计基础是一种理性的艺术活动，它在强调形态之间的比例、平衡、对比、节奏、律动、推移等的同时，又讲究图形给人的视觉引导作用。设计基础主要在于探求空间世界的视觉文法，以及形象之建立、韵律之组织、各种元素之构成规律与规律之突破，以构成既严谨又有无穷律动变化的"设计形式"。它扩大了传统抽象形和几何形的表现领域，有效地丰富了视觉表现与传达的手段。

第二节 视知觉、视觉经验与形态设计

一、视知觉

设计与视知觉、视觉经验是分不开的。视知觉是指人的正常视觉在感知客观对象时在心智上的一种反应能力。这种能力包括视觉敏感度、辨别力、记忆力和视觉空间知觉能力等方面，由此产生的视觉经验与视觉认知是一切视觉设计活动的基础。

人类的传播和接受行为是视知觉相互交融和相互影响的结果。人眼的视觉功能包括若干方面，如形觉、色觉、光觉等。通常所说的视力即为形觉。注意是人知觉和认知的起点，是人体心理活动对一定对象存在的指向和集中，也是对外部环境刺激的选择性知觉。

人的视觉认知除了观察外部信息，还包括对信息的感知、认知、记忆与思考等能力。面对复杂变化的信息，视觉认知能够选择、判断、识别、辨认、记忆等。人的认知心理活动可谓是信息加工的过程，包括获得外部信息并利用它形成生活经验的全部过程，可归纳为几个阶段：注意、识别、记忆、思考和语言。

人眼的视觉生理功能是视知觉的前提，视觉功能包括形觉、色觉、光觉三个主要方面。通常所说的视力即为形觉，形觉功能是人眼对形状的辨识能力。色觉功能是人眼能够辨认各种不同的颜色的能力。光觉是人眼对光（包括强光和弱光）的敏感性。眼睛的形觉、色觉、光觉三种功能分别能感知事物的形状、色相和明度。人眼的视觉功能好比照相机镜头的成像功能，准确的焦点调节、合适的光圈孔径和有效的感光材料，这三者缺一不可。对比图1-1和图1-2中的两个几何形：从形觉的角度，能辨识出两者的区别在于一个是三角形，一个是圆形；从色觉的角度，能感知到两者都是红色；从光觉的角度，两者相比而言，三角形暗，圆形要相对亮一些。对事物的形状、色彩和明暗的研究也恰恰是二维设计最基本的研究领域。

图1-1 三角形

图1-2 圆形

二、视觉经验

视知觉有时会受到视觉生理机能和生活文化经验积淀的同时作用,没有体验过的东西可能无法感受,而丰富的生活经验有可能使某种感觉功能格外发达。视觉所感受到的不仅是眼前所见的信息,过去积累的信息也会参与影响,而且由于生活环境、视觉经验、生活体验及专业知识的不同,对同一形式的认知会出现差异,这种差异来自生活和社会,与先天的个性差异有所不同。图1-3是"土豆皮"装置作品,在展厅的角落远远看上去认为是美丽的装饰图案,走近观察后却发现是一堆肮脏的土豆皮,这种美与丑之间的瞬间转变正是人的视觉生理作用的结果。图1-4是美国纯粹派摄影大师爱德华·韦斯顿的青椒系列作品之一。第一眼看上去,每一个人的感觉可能都不一样,或许有的人能感觉到人体,有的人能看到耳朵,还有的人能看到石头。这些不同的判断恰恰是每一个人的不同视觉文化经验的体现。

图1-3 "土豆皮"装置作品

图1-4 青椒系列作品之一

总体来说,视觉经验来源于两个方面:一方面是个人生理上的经验,是人的感觉能力;另一方面是来自生活的体验和文化背景的影响。鲁道夫·阿恩海姆在《艺术与视知觉》一书中指出:眼前所得到的经验,从来都

不是凭空出现的，它是从一个人毕生所获取的无数经验当中发展出的最新经验。因此，新的经验图式，总是与过去所知觉到的各种形状的记忆痕迹相联系。

1. 生理机能上的视觉经验

从倒立的金字塔能"看出"不稳定感，这来自我们对实物的印象。有了斜面上的物体会滑落的生活经验，我们才能在看斜线时感觉到动感。白色分量轻，黑色分量重，红色给人以热烈感，蓝色给人以沉静感，这些感觉同生活中对实物的感受经验也是大致吻合的。人们能从以频闪式样制造的霓虹灯广告牌上看到字母、图案、花边等不停地移动，但实际上仅仅是灯光的时亮时灭，它们自身并没有运动。

2. 生活文化经验上的视觉体验

个人生活文化经验的视觉体验：不同的阅历和体验会导致感觉上的差异，专业素质的差别也会影响艺术感受。如美术中的三维空间感来源于生活与专业训练，没有受过美术专业训练的人，不可能从石膏像上看出诸多的素描关系。图1-5是蒙德里安的构成主义作品。学过美术史的专业人士可能会理解其创作意图，会品读抽象的、纯粹的形式语言；而一个没有专业背景的家庭主妇或许会认为它是一种被单的花纹。

集体生活文化经验的视觉体验：对色彩、形状的把握能力会随着观者所在的物种、文化圈和受训练的不同而不同。在二维设计中，任何一种图形或符号的意义都会随着时间和地区的变化而变化。图1-6所示的莲花素来为中国古人喜欢，它象征着高洁，出淤泥而不染，尤其深得中国文人的喜爱；而在日本，莲花的意义却大相径庭，它是祭奠的象征。龙的形象在中国备受推崇，国人自称为龙的传人，可见龙在中国人心目中的地位之高。但在国外就缺乏认同基础，所以在选择北京奥运会吉祥物时，龙的形象被考虑过但最终没有采用，就是为了避免引起国外观者的误解与反感。

图1-5　构成主义作品　　　　　　　　　　图1-6　莲花

视觉体验认知具有一种能动作用，不论一个印刷品页面是否被字体、插图所覆盖，当看到它的时候都会感受到比眼睛所能看到的东西更多。大脑将图像筛选和分类，拥有与那些图像相互交流的经验。只要设计作品有

效按照其自身的规律和程序来处理，那么，它的视觉创造力便油然而生。所以，不可忽视以往的视觉体验对设计传达的作用，视觉体验在设计的应用方面存在着极大的探索空间和可能性。

第三节 设计基础的研究范畴与领域

设计作为一种理性与感性共存的艺术活动，在强调研究形态之间的比例与均衡、对比与统一、节奏与韵律、运动与静止等的同时，又讲究图形给人的视觉、心理和情感上的引导作用。设计基础注重探索空间的视觉法则、基本形的创造、骨格的组织、各种元素的组合规律，它集合了造型语言、造型方式、造型心理等多方面的内容，综合了现代物理学、心理学、数学、逻辑学以及美学的相关知识，扩大了传统装饰图案的表现领域，大大丰富了已有构成设计的表现手段。

设计基础构建于现代科技美学基础之上，融合前卫艺术成果和现代设计精神，倡导在各种实验性视觉体验中探寻各种可能的视觉效果，强调在基础教学中注入新鲜的观念和要素。设计基础内容宽泛、适用性强，注重全方位多角度培养创造能力和设计素质，有着广泛的指导作用，是创造性思维训练的开端。它是一个载体，探索设计空间的视觉方法，既有基础训练的部分，又有应用设计的延伸，使设计基础能够拓展到三维、四维乃至多维设计空间。设计基础以形态、色彩、质感、材料、构图、表现工具和方法、视觉美感为研究对象，其主要研究范畴概括起来包括概念元素、视觉元素、关系元素和实用元素四个方面。

概念元素：实际中不存在、不可见的，但在头脑里又能感觉到的东西。例如能够感知到三角形的尖角上有点的存在，而边缘上有线的存在。概念元素包括点、线、面等。

视觉元素：在实际设计中的体现，包括大小、形状、色彩、肌理等。概念元素只有通过视觉元素体现在设计中，它才能形成多种多样的视觉感受和意义。

关系元素：视觉元素在画面上进行组织、排列，是形成一个画面的依据，是完成视觉传达的目的，包括方向、位置、空间、重心、骨格等。关系元素又分为可视的和非可视的：可视的关系元素如方向和位置，通过人眼的视觉功能可以直接感知；非可视的关系元素如空间和重心，必须依赖感觉去体验。

实用元素：从功能性的角度探索设计所表达的内容、含义、美感及设计的目的。

■ 单元思考与练习 ■

一、思考

1. 简述什么是构成。

2. 设计的基本概念是什么?
3. 什么是视觉体验,人的视觉经验来自哪两个方面?举例说明这两个方面的不同点。
4. 设计基础的主要研究范畴有哪些?以实例说明其四种元素的概念。

二、练习

1. 通过数码相机拍摄,捕捉生活中的自然形态元素,然后将照片进行裁切、提炼,突出照片中的点、线、面元素。

要求:18张,单张8 cm×8 cm,点、线、面各6张,分别装裱在3张A4纸上。

作业提示:本课题训练学生从生活和自然界中观察、发现、提炼基本形态元素的能力,从自然中发现形式感是作业的目的。

三、作业案例

作业案例如图1-7所示。

练习:运用摄影的方式寻找、挖掘自然界和生活中点、线、面的各种具有形式美感的构成关系,呈现点、线、面多样变化的美感。

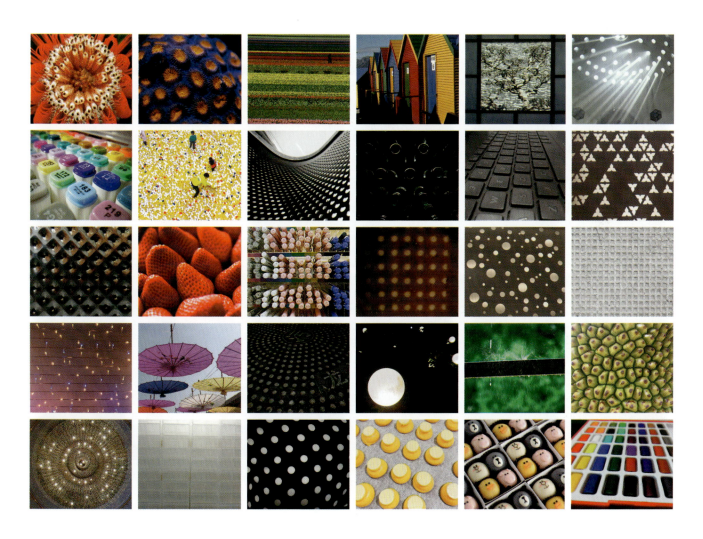

图1-7 作业案例

续图 1-7

SHEJI JICHU

第二章

基本形态要素

点、线、面是一切造型要素中最基本的构成三要素，也是造型艺术最基本的语言。点、线、面的多种不同形态的结合和作用，产生了形态各异的表现手法和形象。如果从几何学的角度对形态构成进行分析，便形成了这样一个构架：点确定了一定的空间位置，点的移动产生了线，线的移动产生了面，并且不同方向的面又构成了立体，不同大小和不同位置的立体又表示出不同空间的存在。正是由于点、线、面千变万化的组合才给设计作品以无穷的可能。

设计基础首先要提及构成视觉空间的基本形态要素，即点、线、面及与它们密切相关的质地、色彩、组合的问题。具体来说，在设计基础课程中，传授的是关于点、线、面三要素及与这三要素有关的综合组织关系与形式法则，让学生掌握点、线、面的形态特征、分类及其构成应用，增强学生对生活中一切形态的感知能力，以及善于发现艺术创作中的点、线、面素材，利用各种不同的工具与表现手法，有意识、有目的地组织和处理点、线、面的各种关系，来构成具有视觉美感的形态组合形式。必须强调的是，点、线、面都是相对的，要从感性与理性两个方面去灵活把握，要从宏观、微观、多维的角度去理解这些形态中的构成要素。比如点可以是圆点，可以是方点，也可以是一个自然形状的点，点大了就变成了面。

第一节　点的形态

点是视觉元素中最基本的元素之一。可以说，任何复杂多变的形都是从点开始的。一个标记点在几何学中是不具有大小、只具有位置的，但在造型中是有大小、形状、位置和面积的。点虽然小，但都有自己的形态特征。点的形态是多样的，可以是规则的，也可以是不规则的，可以是具象的，也可以是抽象的。点的几何形态有方、圆、三角等，如图 2-1 所示。点的自然形态千变万化，其大小、疏密、方向等不同的组合，能展示出不同的节奏与韵律，如图 2-2 所示。

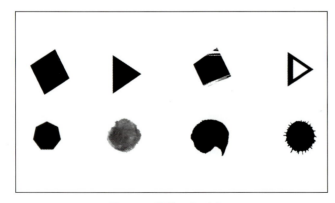

图 2-1　点的几何形态

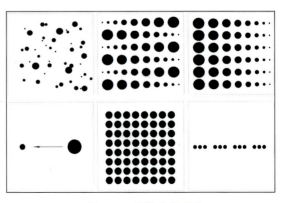

图 2-2　点的自然形态

基本形态要素　第二章

点最重要的功能就是表明位置和进行聚集。一个点在二维平面上，与其他元素相比，是最容易吸引人的视线的。单一的点有集中凝聚视线的作用（见图2-3），整体的点又因排列不同而产生虚实、聚散、空间等丰富的节奏变化（见图2-4）。

图2-3　集中凝聚视线的点

图2-4　节奏变化的点

点是所有视觉元素中最简洁的元素，在二维设计中，点的表现形式主要有形状、方向、大小、位置、多少等方面的变化。

一、点的大小、疏密

以大小而言，越小的点，给人的感觉越强，越大则有面的感觉，同时点的感觉便减弱了（见图2-5）。点在人们头脑中是一粒尘埃、一个分子。如人站在辽阔的海滩上就会小得像一个点，由此可以联想到，一个物体在它周围不同的环境条件下就会给人不同的感觉。点的密集靠近，形成了线的感觉，点的集结就能加强空间变化效果。密集的距离相同的点会形成面，随着点的大小、疏密变化很容易产生深度感。按照光照射在物体的亮面、暗面来分布，点将会出现凹凸的立体感，如图2-6所示。

图2-5　点的感觉减弱

图2-6　点出现凹凸的立体感

二、点的形状

点的外轮廓决定了点的形状，点不只是圆的，它可以是任何形状：几何形的（见图2-7）、有机形的（见

图 2-8)、自然形的（见图 2-9)。圆形的点具有面积的大小和位置，其他形状的点还具有一定的方向感。

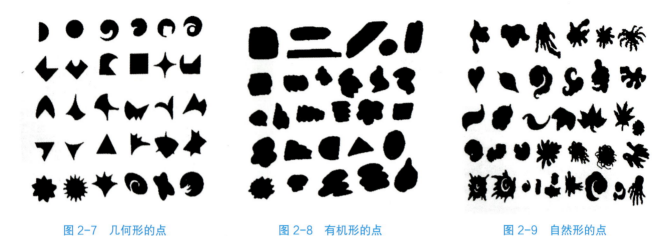

| 图 2-7 几何形的点 | 图 2-8 有机形的点 | 图 2-9 自然形的点 |

三、点的视觉张力

 点是最简洁的一种抽象形态。点是内倾的，张力总是向心的。如果点在画面的中央位置，画面会感觉均衡，产生宁静的感觉。如果点与画面边缘靠近，则会产生紧张感。正是这种或宁静或紧张的感觉，使画面给人不同的"力"，如图 2-10 所示。

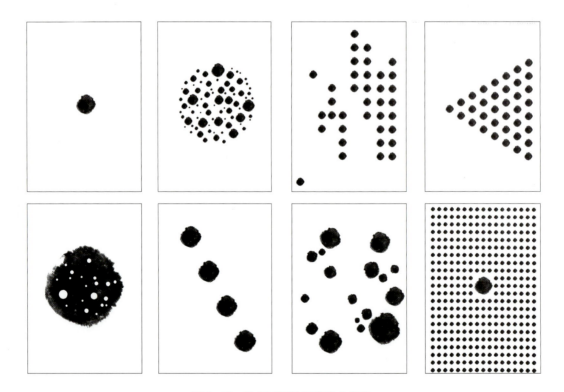

图 2-10 给人不同的视觉张力的点

四、点的应用

 以点为主的平面设计应用中既要看到点的灵活性，又要注意点的不稳定性，尽量利用由点的大小、方向、位置变化而产生的丰富聚散效果。在图 2-11 所示的海报设计案例中，点的各种变化与不同材质元素的结合能

产生丰富的视觉感受。

图 2-11　以"点"为视觉元素的海报设计作品

第二节　线的形态

线从理论上说是点移动的轨迹，在空间里是具有长度和位置的细长形体，是造型形态的重要元素之一。作为造型元素，线有长度、形状、肌理与方向。在数学上，线不具有面积，只有形态和位置；在构成中，线是有长短、宽度和面积的。当点的长度和宽度比例到了极限程度的时候就形成了线，如图 2-12 所示。

图 2-12　形成线

线在平面设计中具有十分重要的作用。文字的排列构成的线（见图 2-13）、图形化的线（见图 2-14）都是平面设计的重要语言。从视觉心理学的角度来看，线更强调方向与运动感（见图 2-15）。线可以起到引导视线的作用，其在平面设计中的应用尤为广泛。

图 2-13　文字排列构成线

图 2-14　图形化的线

图 2-15　线的方向与运动感

画面的工整感、速度感也是由线型来实现的,优雅的线型多为曲线。线的长、短、粗、细、直、方向等因素的变化产生了不同形态、不同个性的形式感,成为或刚强有力、或柔情似水、或刚柔相济的视觉语言。

各种线的形态差异使它们具有各自不同的视觉表现。从构成的角度来看,具有长短、宽度的线,随着线的宽度的增加就会使人产生面的感觉,但如果线的周围都是类似线的群体,那么宽度较大的线会被认为是粗线。按长短形态把线分成各种不同的线,形态不同的各种线具有各自不同的特性。

一、线的类型及特性

直线的特性:具有男性的特征,有力度,相对稳定。水平的直线容易使人联想到地平线。一般从直线得到的感觉是明快、简洁、力量、通畅、有速度感和紧张感。水平的线使人感到平稳、宁静与安定(见图2-16);垂直的线使人感到挺拔、坚强有力和有方向感(见图2-17);斜线使人感到发展、方向与动感(见图2-18)。折线不安定(见图2-19)。粗线稳重踏实,有前进感;细线锐利,有速度、柔弱感(见图2-20)。

图2-16　水平线　　　图2-17　垂直线　　　图2-18　斜线　　　图2-19　折线　　　图2-20　粗、细线

曲线的特性:具有女性的特征,有柔软、丰满、感性、优雅和病态的感觉。

曲线可分为圆和圆弧形态的几何曲线、用手工画出的自由曲线和用曲线规画出的曲线。几何曲线具有现代感和准确的节奏感(见图2-21)。而自由曲线则根据其不同的成型轨迹反映出不同的特征:具有柔和自由感和变化的节奏感(见图2-22)。曲线的整齐排列会使人感觉流畅,让人想象到头发、羽毛、流水等,有强烈的心理暗示作用;而曲线的不整齐排列会使人感觉混乱、无序及自由。

将线等距地密集排列,在视觉上会形成面的感觉,称为线的面化。线的密集除了形成平面的感觉,还可以做不同的变化处理,使之呈现曲线的效果。只要线封闭了,就成为一个面。

线的形状与所使用描绘的工具有直接的关系,使用不同的工具可以描绘出不同的线,除了常用的计算机和绘图笔之外,一些自然工具如树枝、丝线、手指以及一切可利用的工具材料等,都能创造出各种丰富变化的线条(见图2-23至图2-25)。

图2-21　几何曲线　　　图2-22　自由曲线

图 2-23　手绘制作的线条

图 2-24　计算机绘制的线条

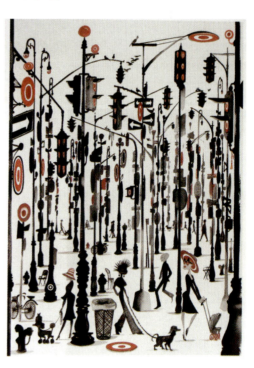

图 2-25　摄影表现的线条

二、线的情感

积极的线：从情感角度来讲，积极的线主动地表现情绪的波动，控制图面的节奏，对图面的其他因素起到引导作用；在平面设计中用来反映情绪积极、兴奋的一面。（见图 2-26）

消极的线：被动地表现情绪的波动，被图面的其他因素控制节奏，受到压抑和限制，消极的线往往由图面的挤压形成；在平面设计中用来反映情绪消极、委婉的一面。（见图 2-27）

三、线的应用

线具有很强的概括性，面的边缘、形的轮廓都是由线来界定的，线可以突出形，勾线具有美化作用。线的

图 2-26　积极的线　　　　　　　　　　　　　　　图 2-27　消极的线

组合也可以产生无数的角度。在以线为主的平面设计中，应该特别注意线的速度大小、力度强弱、方向变换对人心理感受的影响。许多情感内涵都在于对整体图面力度的把握，不论是优雅圆润的线条还是强劲有速度感的线条，线与线之间的构成关系，如平行、交接、组合、密集、空间等，可以产生无数的图形，也是要充分重视的，如图 2-28 和图 2-29 所示。

图 2-28　线形成扩张的空间　　　　　　　　　　　图 2-29　线构成安静的图形

第三节 面的形态

面是线移动的轨迹，是一个平面中相对较大的元素。面有长度和宽度，是一个实实在在的准"空间"。面展现了充实、厚重的视觉效果。与点、线相比，面强调形状和面积，显得更加稳重、整体。面在平面的形态中所占的"空间"，以及它本身可能出现的大小、形态、分布状况，决定了它在图形中具有举足轻重的作用，如图2-30和图2-31所示。

图 2-30　空间化的面

图 2-31　平面化的面

面是构成图形的主要视觉元素，有形状上的区别，表现为不同的形（见图2-32），如规则的形（有圆形、三角形、正方形等）和不规则的形，这些也是"形"的基本形状。面具有更加明确的形状感和完美性，更具有视觉力度和冲击力。因而，它在视觉心理上比点、线更具影响力。面具有很多的性格和表情。它可以是透明的、动态的、强势的、有韵律的，也可以塑造成有立体感的或具有错觉之感的，等等。

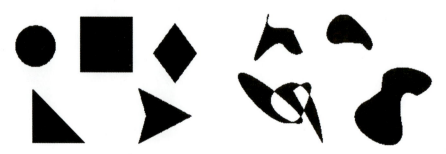
图 2-32　不同的形

一、面的形状与情感

1. 几何形的面与自由形的面

几何形的面（见图 2-33）：遵守某一特定的数学规律，呈现简洁、秩序分明、理性的感觉，但若过于简单，就会给人呆板和机械之感。直线构成的面具有直线所表现的心理特征（见图 2-34）。方形最能强调垂直线与水平线的效果，呈现出一种安定的秩序感，在心理上具有简洁、安定、井然有序的感觉。曲线构成的面，比直线构成的面柔软，有数理上的秩序美感（见图 2-35）。圆形能表现几何曲线的特征，正圆形过于严谨，而规范的扁圆形则呈现有变化的几何曲线形，较正圆形更富有变化，在心理上能产生一种自由整齐的感觉（见图 2-36）。

图 2-33　几何形的面

图 2-34　直线构成的面

图 2-35　曲线构成的面

图 2-36　圆形构成的面

自由形的面：无特定法则和规律，给人感觉自然、随和，并具有生命感（见图 2-37）。用直线或自由弧线随意构成的形态，充满了偶然性和不确定的因素，体现了人情味、温和之感。故意寻求表现某种情感特征的形称为不规则形，不规则形给人活泼多样、轻快而富有变化的感受，但若处理不当会导致混乱无章、七零八落的结果。另外，由特殊的技法如敲打、泼洒偶然得到的形态，能充分体现随意、自由之感（见图 2-38）。

图 2-37 自由形的面

图 2-38 偶然形态

2. 实面与虚面

实面是由连续不断的线的轨迹构成的面，它的轮廓清晰、内容完整，有着明确的领域感和视觉重力。在二维设计中实面表达一种真切的、清晰的、实在的区域，给人稳定、坚实、明朗之感，同时它也有可能造成没有生气的印象。用实面表现的图形符号如图 2-39 和图 2-40 所示。

图 2-39 用实面表现的图形符号一

图 2-40 用实面表现的图形符号二

虚面是间隔记录线的轨迹的面。间隔记录频率越低，虚面的轮廓、内容越不清楚。虚面可以在平面设计的表达中体现模糊、虚幻的内容，虚面给观者的心理感受是神秘的、变化莫测的。通过对设计作品中虚面的观察，可以理解设计者某些含蓄、内敛的设计思想。实面与虚面兼收并蓄、合理安排，可以达到预期的设计目的（见图 2-41）。

实面和虚面的边缘截然不同。面的边缘可以是光边的，也可以是毛边和柔边的。光边的面具有一定的稳定性、闭合性（内聚力），视觉张力不大，占据空间小（见图 2-42）；毛边的面常常在造型上具有向四周发射的力量，视觉冲击力强；柔边的面往往和周围的空间、图像混成一片，给人一种视觉上模糊、暧昧的心理感受（见图 2-43）。

基本形态要素　第二章

图 2-41　虚面与实面兼收并蓄　　　　图 2-42　光边的面　　　　图 2-43　柔边的面

二、面的应用

在视觉传达设计的平面作品中，许多都是以面的构成作为主要表现形式的，对主要面进行叠加（见图 2-44）、削减、造型，可以营造出丰富、多样、有层次感的作品。虽然二维设计中研究的要素多以黑白形式出现，但在现实的设计中面的色彩提供了很多设计的可能性，它可以改变面的很多固有性质，从而产生新颖的设计作品（见图 2-45）。图 2-46 所示为自由形态面的应用。

图 2-44　用面的叠加表现空间层次

图2-45　面的色彩应用

图2-46　自由形态面的应用

第四节　点、线、面的综合形态

　　点、线、面是一切造型要素中最基本的要素，在现实生活中，不论具象、意象还是抽象的物体都离不开点、线、面。再小的点，只要可见，就一定有形状、大小、色彩和肌理，因此点、线、面在平面构成中称为"三大要素"。点、线、面看起来非常简单，却是现代设计中必不可少的，它们的不同运用与组合，能够产生各种各样的空间视觉形象，给予平面构成设计作品以美感。运用点、线、面进行综合表现时，要注意主次关系，如以细线为主，加小部分的面表现，可以表达轻巧活泼的效果。

　　点、线、面作为设计最基本的形象单位，有各自的概念和定义，这些概念和定义只有在与其他要素的相互关系中才能被感知。作为基本形态的点、线、面之构成是随着这些元素之间关系的变化而变化的，正是这种变化不定的因素才产生了变化无穷的造型和视觉形式（见图2-47）。

　　在现实生活和设计创作中，点、线、面等视觉元素往往是以不同的组合关系出现的，纯粹以点或线或面的形态出现的机会并不太多。处理点、线、面的构成组合及各自的主次关系，是影响作品视觉效果的重要因素。其构成组合的练习除了能提高对造型中最基本要素的认识之外，还能将点、线、面直接运用于一切专业设计领域之中，承担了学习研究与实际运用的双重使命，这种最基本的形态的相互结合与作用形成了点、线、面极强的表现力。如图2-48所示，点、线、面及其组合既可以表现具象，也可以表现抽象。

图 2-47　点、线、面的综合造型

图 2-48　点、线、面的组合表现抽象形态

一、点、线、面与视觉张力

平面中隐藏的"力",存在于结构内"力"的相互作用之中。这些"力"不能直接通过"画"或其他物理对象再现,而是被"召唤"出来的。在一幅设计作品中点的作用最为单纯,而面的明暗变化要比单纯的轮廓线更为有效地体现出"力"的作用。如果设计要素中加入了动态,原来作品中"力"的作用就会更加活跃(见图 2-49)。

不论是点、线,还是面,它们都被平面中的"力"作用着,这种"力"形成一种"场",以某几个点为中心向四周扩展,在扩展的同时"力"也开始衰减。不论各种平面要素处在哪一个位置上,构成这个结构的"力"都会同时作用于它们。每个区域的力量与平面构成要素之间的距离,决定了平面要素在整张构图中的作用。如果在中心点,所有的力会达到一种平衡,这时的构图十分稳定,给观者的心理印象也是平衡、安详的,如图 2-50所示。如果平面构成中的各个要素所处的位置在各个方向上的"引力"都不明确,让眼睛看不出有规律的运动方向,那么就会产生一种踌躇不决的心理感受,进而干扰观看时的知觉判断,如图 2-51 所示。

图 2-49　放射结构线增强扩张感

图 2-50　传统共生图形

图 2-51　分散式构图

二、点、线、面与视觉秩序

以往视觉经验的作用使得图形总是与过去曾知觉到的各种形状的记忆痕迹相联系。图 2-52 中的 D 单独看上去明显是一条垂直线和一个三角形的结合体，然而当把图形 D 放到由 A、B、C、D 四个图形组成的系列（见图 2-52）中去观看的时候，就会把其中的三角形看成是一个正消失在一堵墙后面的正方形的一个角。语言的描述激起了一种与眼前的图形相联系的记忆痕迹，在这种联想的作用下，对这一空间形状较为模糊的视觉经验会对视觉秩序产生影响。

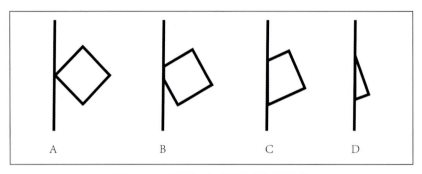

图 2-52　视觉经验对视觉秩序的影响

在平面设计作品中，认识图形的先后秩序也受到以往经验与视觉习惯的作用。居于画面的中央部位及处于水平或垂直方向的形，较之侧面或倾斜位置的形，易于成为视觉中心，如图 2-53 所示。在一定领域中，异质性图形比相同性质的图形，更容易显示出来，如图 2-54 所示。群化或对称的图形，即相同因素放在一起，有秩序的排列，因具有类似性，易成为图形的中心。按照上述原理，在设计过程中可以合理安排画面的视觉中心，进而调整图面的视觉秩序。

图 2-53　用负形营造视觉中心

图 2-54　异质性图形

总之，在视觉设计中，点、线、面之间的存在形象是相对的，点的线化、线的面化，点、线、面几种元素往往相互交叉，在设计师的手里皆为生命体，充满了生生不息的活力与动力，在形式处理上需灵活把握、精心经营，如图 2-55 所示。

无法否认，手工制作的方式有时具有无法替代的优势。例如在训练点、线、面的形态与感受时，常常会要求学生完成一组"酸、甜、苦、辣"的抽象表现。这时，采用吹、撒、滴、流等手法，墨水在纸张上所形成的偶然效果，常常会带来很有意思的有机形态，并产生特定的感觉联想。对于这些宝贵的手工制作感受，要有意识地将其保留下来，并鼓励学生积极尝试，探索自然材料与肌理的质感体验。同时，随着技术的进步，如何将一些新锐的时尚元素带入设计课堂，也是值得思考和探索的。例如用数码摄影的手法，来发现周边环境中的形式感，去寻找和拍摄有关点、线、构图、秩序、节奏与韵律等主题的画面。这种数码照片本身就可以作为练习，也可以运用计算机软件对其进行形态的提取与抽象，演化出多种方式的表现，从而突破传统练习千篇一律的弊病。

图 2-55　运用点、线、面的图形

单元思考与练习

一、思考

1. 简述点、线、面的形态特征。

2. 线的情感特征有哪些？

3. 点、线、面综合运用要注意哪些方面？

二、练习

1. 形态要素到图形的练习：通过设定的基本形，即圆形、三角形、正方形任选两种，结合绘图工具来表现点、线、面不同的形态，每种 20 个，进行不同组合的构成关系的训练。

要求：单张 5 cm×5 cm，间距 1 cm，装裱在 25 cm×31 cm 的 2 张卡纸上。

2. 面的形态及构成练习：在白色卡纸上将面积相同的黑白方形做不同大小、形状的面的切割，来获得不同的黑白、面积、空间关系。

要求：单张 9 cm×9 cm，间距 1 cm，共 4 组，每组 6 个，装裱在 41 cm×61 cm 卡纸上。

作业提示：本课题训练学生对形态的提炼能力，有意识地加强形式法则的学习和运用，尽可能挖掘形态要素的不同状态，同时要兼顾几何外形和内在结构质感。在做练习不同位置关系的切割时，要注意画面的黑白、空间以及面积关系的结合。

三、作业案例

练习一：通过设定的基本形，结合不同的表现方法和形式法则，呈现点、线、面丰富、变幻的视觉效果。（见图 2-56）

练习二：对白色方形中的黑色方形进行不同面积的大小、位置、方向的改变，形成不同的面积对比和其他组合关系。（见图 2-57）

图 2-56　从形态要素到图形

第二章 基本形态要素

续图 2-56

图 2-57　面的形态构成练习

基本形态要素 第二章

续图 2-57

续图 2-57

第三章
视觉元素

通过视觉感知到的外部世界全部都是有形的，这些形又都具有色彩感觉，除色彩之外，还具有与触觉有着直接关系的肌理（质感）。所以说，形、色、质是形态构成最基本的三个视觉元素。设计基础的视觉元素从形、色、质谈起，设计基础课解决的就是关于形、色、质的问题，是对形、色、质三个构成图形的重要元素进行的研究。艺术设计造型的思维方式是以逻辑思维引导形态思维为主体的，设计需运用造型因素——形态（形体、空间、结构）、色彩（光影、调性、情感）、质感（肌理、机能、材料）——形成二维或三维的视觉形象。

对视觉元素的研究也就是对形式的研究，是在视觉秩序下如何运用这些元素来构成新色彩、肌理、空间等富有形式的画面，它是设计产生的基础。对设计基础视觉元素学习的目的，在于释放学生的个人创造力和潜力，体现在设计基础教学过程中就是让学生立足于实践、实用和体现时代精神，在放松的气氛中学习，可以把这个课程比喻为形、色、质的游戏，在"玩"中学到知识。

第一节　设计的形、色、质

作为基本元素的"形"是指点、线、面的各种形状及构成状态。点、线、面可以是具象形态出现的现实生活中存在的，也可以是抽象形态出现的经艺术概括、提炼出来的。"色"是指赋予"形"以生命和寓意，营造视觉氛围的色彩之间所具有的各种对比、调和关系及其在物理、生理、心理方面所起的不同作用。"质"是指各种材料赋予"形"以不同视觉感受和特征的一种质感和肌理效果，是一个从分割到组合，再到分割的过程。

设计基础主要解决造型要素及其构成规律的问题，它通过对视觉元素"形"的理性分析和严格的形式训练，培养学生对形态的创造审美能力，为实用设计创造基础条件。"色"着重解决色彩的要素，配置色彩的本质规律，以及配色中的心理因素等，它为创造性的色彩设计打下基础。"质"是对"形""色"等心理效能的探求和对材料强度、加工工艺等物理效能的探求，进而对实际的空间和形体之间的关系进行研究和探讨的过程。

第二节　图　　形

图形是作为一种交流信息的媒介而存在的，图形存在的价值就是传达，它与美术、图案作品有本质区别。

广义的关于图形的说法：图形是介于文字与美术之间的视觉传达形式，它通过一定的形态来表达创造性的意念，将设计思想可视化，使设计造型成为传达信息的载体。

具体来说，图形是由绘、写、刻、印等手段产生的图画记号，是具有说明性、象征性的图画形象，是区别于语言、文字的视觉形式。图形是信息的视觉载体，常常以更直观、简练的语言传达内容。图形的特征呈现着不同的形态特征与表现力，在艺术设计中，图形的表情最为丰富与跳跃，往往随着形状的虚实、大小、位置、色彩、肌理的变化而变化，营造出异彩纷呈的造型世界。在平面设计中，常常用图形来表现创意，比如对某一个特定元素的刻画，可能蕴含深刻的哲理，给人们以启示。

图形的实质其实就是一种视觉符号。符号都具有两个属性，即能指和所指。能指是符号可被感知的形态，图形作为符号中的一个分支，具有符号的这些基本特征，它的能指是对某一个或多个元素组合的直观表达的视觉形式，包括形状、结构、色彩、风格等；而所指就是这些可视形态背后所象征的事物、观念、情感和价值。（见图3-1）

图 3-1　图形创意

一、形与形态

形是构成形态的必要元素，宇宙万物虽然千变万化，但其外形都可以解构成点、线、面等基本要素。所谓"形"是指事物的轮廓所呈现的视觉形式，是静止的；而"态"与空间有着密切联系，是事物的内在发展方式，更侧重于运动的一面。对于视觉传达设计而言，形态是产品的外在形象和信息的综合体，是事物在一定条件下的表现形式。通过形态，我们可以联想到产品的功能、质量以及所隐喻和象征的品质。设计的形态由三个部分（材质、形式和内在意蕴）构成，设计的形态并非机械的语素整合，而是体现设计理念兼具实用价值和审美价值的再创造。

形态与形状的本质区别是"表现"，形态是具有一定态势的外形。形态是通过外形把握其表现，而形状是由点、线、面构成的外形；形态是具有心理特征的外形，而形状注重形的整体特征。外形相同，表现不同，则被感知为不同特征的形态。

在设计中，就一个图形来说，有两个方面的因素是十分重要的：一方面是图形本身的形态，即它的形状特征，这种形态由点、线、面的图形关系直接体现出来；另一方面是点、线、面本身的形状及其构成状态，其直接影响图形的形态。用形态要素表现图形是设计中最常用的方法，一个图形表现的优劣，主要可以从形态要素的选择和表现去分析、判断。

二、形态的类型

依据图形的存在形式，形态分为有机形态和无机形态两大类。有机形态是无规则的，如偶然形态；无机形态是规则的，如几何形态。图3-2所示为无机形态的组合。

有机形态是可以再生的、遵循某种自然的法则、有生长机能的形态，它给人舒畅、和谐、自然、古朴的感

觉，并具有生命感。但需要考虑形本身和外在力的相互关系才能合理存在。

偶然形态是偶然获得的形态，而非人的意志可以控制的结果。偶然形态可遇不可求，给人特殊、随意、抒情的感觉，但有时显得过于轻率。它很难得到完全相同的形象，如打翻的墨水瓶流出的墨水形成的墨迹或雨花石的花纹。偶然形态具有一种朴素、实在、自然的美，这种美除了体现在外轮廓上，更主要的是体现在形象表面的肌理上，两者的结合使其个性更强烈，如图3-3所示。

无机形态是相对静止、不具备生长机能的形态。规则的几何形态是比较典型的无机形态。几何形态是表现规则、平稳、抽象，具有较为理性的视觉效果的形态，如图3-4所示。

图3-2　无机形态的组合

图3-3　偶然形态

图3-4　几何形态

三、形的存在状态

形的外轮廓是否开放或闭合，对这个形在视觉上具有很大影响。开放的形具有很强的放射力和张力，它需

要更大的空间来容纳自身。为了使画面趋于稳定，设计师常常运用画面的边缘将开放的形切割，使形的放射力向单一的方向延伸，有时也将其他稳定的形体复叠在开放的形上面。

相对而言，闭合的形在视觉上比较平和，它具有内向的力，比较易于辨识，在设计时往往会被其他形体复叠，以在画面上获得一种活跃感。与周围开放的图形相比较，封闭的图形易显现出来，如图 3-5 所示。

实体的形是由连续不断记录线的轨迹构成的面，它的轮廓清晰、内容完整，有着明确的领域感和视觉重力。在艺术设计中实体的形表达一种真切的、清晰的、实在的区域，给人稳定、坚实、明朗之感，同时它也有可能造成没有生气的印象。（见图 3-6）

图 3-5　封闭的图形　　　　　　　　　　　图 3-6　实体的形

虚化的形是间隔记录线的轨迹构成的面。间隔记录频率越低，虚面的轮廓、内容越不清楚。虚化的形可以在平面设计的表达中体现一种模糊、虚幻的内容。虚化的形给观者的心理感受是神秘的、变幻莫测的。通过对设计作品中虚化的形的观察，可以理解设计者某些含蓄、内敛的设计思想。（见图 3-7）

图 3-7　虚化的形　　　　　　　　　　　图 3-8　抽象的形

1. 抽象的形和具象的形

从心理学上讲，图形对人的作用是相当复杂的，是多方面的。具象的形和抽象的形之间没有绝对的界限。具象的形可以通过外轮廓或明暗色调加以表现，抽象的形可以组成具象的形。它们之间的差别主要体现在空间的大小和各自的组合关系上。世界上任何物体在经过一定程度的放大或缩小后，可以在形象的性质上产生根本的变异，具象物象的局部可以变得抽象，而抽象的物象整体可以分解为具象的片段。（见图3-8）

2. 感性的形和理性的形

设计中形的视觉外观的形成，可以有许多方法和途径，但主要有两种：一种是以感性的方法创造的形，如手写的文字和画的插图等（见图3-9）；另一种是以理性的方法创造的形，如通过几何比例或其他方法确定的形（见图3-10）。前者的审美标准依赖于人的直觉判断，设计者可以运用想象或感情宣泄的方式自由表达；后者则强调理性的分析，通过精确的计算与分析将形象"构筑"而成。

图3-9 感性的图形　　　　　　　　　　　图3-10 比例严格的理性构图

形可以是光边的，也可以是毛边和柔边的。光边的形具有一定的稳定性、闭合性（内聚力），视觉张力不大，占据空间小；毛边的形常常在造型上具有向四周发射的力量，视觉冲击力强；柔边的形往往和周围的空间、图像混成一片，给人一种视觉上模糊、暧昧的心理感受。

四、形的相互关系

形态在很大程度上表现为形与形之间的各种构成组合关系。构成中，常会有单位的形，称为基本形。基本形是构成中最基本的单位元素，是构成一个重复式彼此关联的复合形象的单位。基本形常常是比较单纯简练的形象，同样的基本形因重复的组合方式不同，可以形成各种视觉效果的形象。在构成中，基本形组合产生了形与形之间的组合关系：并列、相交、相切、包含、重叠、透叠、遮挡、缺减。这些组合可以单独或混合使用。认识和把握这些形态的相互关系，能有效控制形态达到多元化的视觉效果。用最简单的基本形（圆）来解释形的组合关系，如图3-11所示。

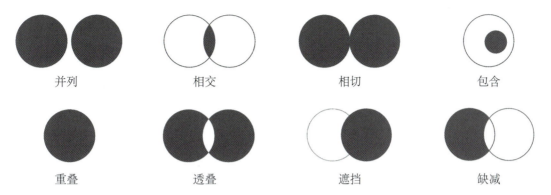

图 3-11 形的组合关系

并列：形与形并排，不分主次。

相交：形与形相交合，形成公共部分。

相切：形与形共有一条切线。

包含：大图形里面含有小图形。

重叠：形与形相互重合，变为一体。

透叠：形与形透明性地相互交叠，不产生上下、前后的空间关系。

遮挡：形与形之间形成遮盖关系，由此产生上下、前后、左右的空间关系。

缺减：形与形之间的裁减关系。

第三节 色 彩

严格地说，一切视觉表现都是由色彩和光线产生的，光是表达色彩的载体。人们在实际生活中看到的色彩是在一定光源下的色彩。什么是色彩？通常认为色彩是不同波长的可见光引起人眼对不同波长的感觉。完整地讲，所谓色，是感觉色和知觉色的总称，是光、物、眼、脑的综合产物；彩有多色的意思。色彩充斥着生活，琳琅满目的色彩带给人们丰富的感觉和联想，深刻影响人们的情绪、状态。色彩赋予形态更丰富、更深厚的寓意和情感。在视觉传达设计中，色彩往往是一种先声夺人的传达要素，就远观效果而言，色彩传达优于图形传达和文字传达。

色彩传达是捕捉有色彩的客观事物对视觉心理造成的印象，并将这种印象的色彩从它们被限定的状态中解放出来，使之具有一定情感表现力，再辅以象征性的结构而成为表现生命节奏的色彩构图。研究色彩的相互作用，是从人对色彩的知觉和心理效果出发，用科学分析的方法，把复杂的色彩现象还原为基本要素，利用色彩

在空间、量与质上的可变性，按照一定的规律去组合各构成要素之间的相互关系，再创造出新的色彩效果的过程。色彩不能脱离形体、空间、位置、面积、肌理等而独立存在。

在设计中，色彩是一种视觉传达方式和造型的重要表现手段。色彩依附在其他造型因素之中，尤其依附于形，融合于光色与空间之中。作为设计基础的色彩学习和训练，色彩部分的课程安排和重点在于学习色彩的基础原理，提升对色彩的感悟能力、表现能力和审美能力，了解形成色彩的因素及规律，观察、思考色彩之间的相互关系、色彩与形态的相互作用以及如何有效运用色彩表达特定的主题和情感。用色彩塑造形体，表现光感、质感、空间感；把握画面的色调、构图、表现形式；接触多样的作画工具、材料、媒介，强调用自己的视觉方式解读色彩信息，尝试采用不同表现方法再现色彩。运用色彩表现的海报作品如图3-12所示。

图3-12　运用色彩表现的海报作品

一、色彩的原理

色彩是引起共同审美愉悦的形式要素。任何色彩的形式关系都是建立在对色彩基本原理认识基础上的，色彩系统起源于1666年牛顿发现光谱。人们只有凭借光才能看到物体的形状、色彩，有了光才有了人的色彩感觉，从而获得对客观事物的认识。自然光是由红、橙、黄、绿、青、蓝、紫七种颜色的光组成的。大约在1731年雷比隆发现了红、黄、蓝的原色特征，并能够配比形成橙、绿、紫，由此奠定色彩理论的基础。在传统色彩调和理论中，可以混合成其他任何颜色的基本色是红、黄、蓝，也就是三原色，即三种"原始色彩"（见图3-13），它们是用其他任何色混合都不可能调制出来的，而由这三种色彩可以调配出其他所有的色彩。间色的概念是与原色相对而存在的，由三原色中的红与蓝、蓝与黄、黄与红混合形成了三种间色：紫、绿、橙。复色是指把一种原色和由它产生的一种间色混合，又产生第三级的颜色，如紫红、橙黄、蓝绿等，这些名称形成了色彩混合的基本表达。

色彩是自然界外貌的反映，涉及物理学、生理学、心理学及文化学等领域。在了解了色彩的基本原理和知识，如色彩的对比度、饱和度等概念后，要进一步研究色彩的构成关系，研究色彩的性质、调性、情感以及形式法则。如何把它们有秩序地组织在一起，形成一幅和谐、完整的画面，是设计基础教学要考虑的重要问题。

此外，在设计实践中，还应关心对光和色的视觉感知及精神折射。色彩的关系和结构如何体现出视觉与精神世界对人的影响，如何组织出与客观世界中宏观和微观物质的自然色彩的内在组合关系相一致的新的色彩秩序都是值得思考的问题。在每一幅色彩作品里，都要力争将各种构成美的要素作为主要矛盾来处理，只有分清主次，才能传达色彩世界的微妙与丰富。此外，人们对色彩的喜好是千差万别且不断变化的，对色彩的选择与某些重要的社会因素和个性因素有关。某种色彩往往随着它对人的用处不同而引起不同的反应。因此，设计表现用色应尊重历史风俗习惯和各区域人们的生理、心理感觉，避免色彩特征与表现主题产生矛盾、冲突。而且，在崇尚个性的时代，人们以色彩作为个性象征的心理是不容忽视的。

二、色彩的要素

在艺术设计中，必须了解色彩的三要素。色彩的三要素也称色彩的三属性，是指色彩具有的色相、明度、纯度三种性质。色彩的三属性是界定色彩感官识别的基础，是对色彩定性、分类的主要依据。要特别说明的是，无彩色即黑、白、灰只有明度的变化，而没有色相和纯度的变化。有彩色则具有这三个属性，灵活应用三属性的变化是设计的基础。

1. 色相

色相就是指色彩的相貌特征，是对色彩的命名，如红、橙、黄、绿、蓝、紫等。色相是色彩最明显的特征，是色彩的灵魂。在日常生活中，对色彩最直接的印象就是色彩的色相表现。

在色相环中排列着不同色相的色彩，色相环将红、橙、黄、绿、蓝、紫这六种色彩以顺时针的环状形式排列，进而求出它们之间的中间色，可以得到十二色相环，再以这十二种色彩为基础，求出它们之间的中间色，可以得到二十四色相环（见图3-14，图中略去四个色相）。色相环是最高纯度的色相依次渐变的组合，体现着不同色相的色彩美妙的对比关系，分别有同类色、邻近色、对比色、互补色等。

图3-13　三原色　　　　　　　　图3-14　色相环

同类色是指在色彩性质上统一，并具有一定色差度的色彩，即在色相环30°以内的色彩。同类色和谐统一、对比度较弱。

邻近色是指相邻但性质又不完全相同的色彩。在色相环中，大于30°小于90°范围内的色彩呈现"临近而不同类"的关系。其对比度比同类色强，显得更活泼。

对比色是指区别于完全对立的互补色，但又处于相对对立的区域中的两大类色彩的对比关系。对比色强烈鲜艳，易产生视觉疲劳。

互补色是指在色相环上完全对立的、呈180°关系的两组色彩。互补色强烈、刺激，对比度极强，不易协调统一。

2. 明度

明度是指色彩的明暗程度，亦称为亮度、深浅度等。任何色彩都具有一定的明度。明度具有一定的独立性，可以离开色相和纯度单独存在，而色彩的色相和纯度总是伴随着明度一起出现，所以明度是色彩的骨架。色彩越浅，明度越高；反之，则明度越低。

无彩色中，白色的明度最高，黑色的明度最低，将白色和黑色作为两极，在两者之间做从深到浅的灰色渐变，可以得到一个单纯的明度列：离白色越近，明度越高；离黑色越近，明度越低。一种色彩在加黑、加白的情况下的变化就是明度的变化。有彩色中各纯色的明度各不相同，其中黄色明度最高，紫色明度最低。红色和绿色色相区别明显，但明度非常接近。色彩的明度直接影响色彩的层次、节奏和氛围，是色彩构成的重要因素。（见图 3-15）

3. 纯度

纯度是指色彩的饱和度或鲜艳度。一个色相的色彩混入其他色相的色彩越多，其纯度就越低。纯色代表着这种颜色的最高纯度，最为鲜艳；纯度越低，色彩越灰暗。在配色时，可以通过加入黑、白或灰等无彩色来降低纯度，但色彩的明度也会相应发生变化，也可以通过加入互补色来降低纯度，互补色相混合可以得出灰色。现实感受中的色彩，绝大部分非高纯度色，变化微妙，色彩丰富。其中，红色的纯度最高，橙色、黄色纯度较高，蓝色、绿色纯度最低。黑、白、灰无彩色的纯度等于零。

纯度对比是由色彩鲜艳度的差别产生的，根据色彩的不同鲜艳程度可以把色彩分为高艳度、中艳度、低艳度三个层次。高艳度的色彩体现了鲜艳、饱和、强烈、个性鲜明的特征，不宜久视；中艳度对比的色彩调和、典雅、稳重；低艳度的色彩朦胧、淡雅、神秘，有时也体现沉闷、乏味之感。处理好色彩的纯度对比关系，常常能得到和谐高雅的色彩效果。（见图 3-16）

图 3-15　色彩明度对比

图 3-16　色彩纯度对比

三、色彩的色调

色调不是由单一色彩形成的，它依赖于颜色与颜色之间所产生的整体倾向。构成主调的颜色群体称为主色

调,决定着颜色的整体倾向,它们在面积与数量上都占有绝对的优势。烘托主色调的颜色称为辅助色,它的存在增加了色彩的生动性与丰富性。一般而言,辅助色在量与势上都弱于主色调。除了主色调和辅助色,还有一种点缀色,起着平衡、调节主辅色关系的作用。

1. 暖调与冷调

冷暖调主要是以红、橙、黄、绿、蓝等色相为主的调性配置,冷暖对比是因色彩感觉的冷暖差别而形成的对比。冷暖感觉本是触觉对外界的反应,人们生活在色彩世界的经验及人们的生理功能(如条件反射),使得有些颜色看上去暖,有些颜色看上去冷。以色相和冷暖倾向鲜明的色彩作为主色调的色彩设计是很有性格特征的。以色相为主调的调性表达,其前提是突出色彩相貌品质,强调冷暖对比和面积对比的协调结合,暖调需以暖色为主,冷调需以冷色为主,根据用途、场合、视觉关注的人群进行恰当运用。

色彩的冷暖性质不是绝对的,往往与色性的倾向有关,同为暖色系,偏青光者相对倾向于冷,偏红光者则相对倾向于暖,因此色彩的冷暖感觉常常由偏离基本色的倾向色所决定。在同一色相中,明度的变化也会引起冷暖倾向的变化,凡掺和白而提高明度者色性趋向冷,凡掺和黑而降低明度者色性趋向暖。此外,色彩的冷暖可以产生视觉上的远近透视:近处颜色偏暖、纯度高;对比强的色彩感觉距离近;偏冷含灰、对比弱的色彩感觉距离远。冷色给人的感觉:透明、稀薄、遥远、轻淡、潮湿。暖色给人的感觉:不透明、刺激、厚重、干燥。

由色彩具有的冷暖差别所形成的对比为冷暖对比(见图3-17)。这种色调就是以冷暖对比为主构成的色调,大致可分为冷色调、中性微冷色调、中性微暖色调和暖色调。冷暖对比色在色相环上的两端,冷极色为蓝,暖极色为橙,红、黄为暖色,红紫、黄绿为中性微暖色,青紫、蓝绿为中性微冷色。

(1)冷色调:冷色占画面70%以上的色彩。
(2)中性微冷色调:微冷色占画面70%以上的色彩。
(3)中性微暖色调:微暖色占画面70%以上的色彩。
(4)暖色调:暖色占画面70%以上的色彩。

运用色彩的冷暖对比不仅可以增强远近距离感,而且可以加强色彩的艺术感染力。色彩的明暗对比虽然能强化素描层次,但是易显单调乏味。如果同时采用冷暖转换、冷暖调节画法,那么色彩效果就会显得生动活泼。

图3-17 色彩的冷暖对比

2. 鲜调与浊调

纯度是影响色彩感情效应的主要因素。同样是紫色,纯紫色的色调与淡紫色的色调相比,其视觉效果和心理感应会完全相反,前者传达出神秘、灾祸、恐怖的气氛,后者给人以清纯、柔和、雅致的意味。可见,纯度的作用是非常大的,其中也有明度的介入。

以高纯度色来说,面积占70%即可构成高纯度基调,称为鲜调;中纯度色面积占70%构成中纯度基调,称为中调;低纯度色面积占70%可构成低纯度基调,称灰调(浊调)。

1)高纯度基调画面的象征意义

积极的象征:热闹、积极、强烈、冲动、外向、快乐、生气、聪明、活泼。

消极的象征:恐怖、凶险、刺激、残暴。

2)中纯度基调画面的象征意义

积极的象征:中庸、可靠、文雅、稳重。

消极的象征：灰暗、消极、担心、脆弱。

3）低纯度基调画面的象征意义

积极的象征：耐用、超俗、安静、简朴、自然。

消极的象征：平淡、模糊、消极、无力、陈旧、悲观、灰心。

3. 亮调与暗调

色彩以明度为主的色调，可以组织成不同对比效果的色调。明度就是色彩的敏感程度，在绘画和设计作品中所指的是色彩的明暗色调。这类色调的应用，一是以无彩色系为主色调，二是有彩色与无彩色的对比色调，三是有彩色系的色调。以亮调为主，配以少量的暗色，可呈现明快、爽朗、对比鲜明的色彩效果。

色相感强纯度高的色调介入少量的含灰色可形成鲜亮的、活泼的效果，又不失稳重和安定。纯色相与暗色调能形成一种厚重强烈、有力度、艳丽、辉煌的色彩效果。如果以纯黑色或纯白色与纯色调组合配置，可以衬托出纯色的鲜艳，呈现不失明快且对比强烈的视觉效应。亮调与暗调，均需在面积对比上占绝对优势，形成视觉上深刻的印象。

高明度色彩占画面的70%左右，称为高明度色调。中明度色彩占画面的70%左右，称为中明度色调。低明度色彩占画面的70%左右，称为低明度色调。

1）高明度色调画面的象征意义

积极的象征：清晰明快、晴空万里、积极活泼、心情愉快。

消极的象征：冷淡、软弱、无助、消极。

2）中明度色调画面的象征意义

积极的象征：朴实无华、安稳恬静、老练成熟、平凡庄重。

消极的象征：贫穷、呆板、消极、懈怠。

3）低明度色调画面的象征意义

积极的象征：坚强、勇敢、浑厚结实、刚毅正直。

消极的象征：黑暗、阴险、哀伤、失落。

四、色彩的情感

不同波长色彩的光信息作用于人的视觉器官，通过视觉神经传入大脑后，经过思维，与以往的记忆及经验产生情感，从而形成一系列的色彩感受。对不同的色彩产生不同的感觉并直接影响心理判断（视觉经验和物体色作用于人心理的结果）。色彩真是奇妙，不仅可以丰富视觉，带来美感，而且每种色彩都有着不同的个性。每一种颜色的背后都隐藏着特定的意义，在不同的环境中，这种意义唤起某种情感，并影响感情。

康定斯基认为色彩是情感的符号，色彩与感情有着极其密切的联系。色彩如同音乐中的旋律一样给人以遐想，给人以震撼。有色彩修养的人会发现和体验到色彩的情感作用，如红、橙令人感情激动，而蓝、绿则使人心情平静等。色彩在表现情感方面具有超出形状、字体、图像等其他元素的优势。

自然和社会中不同的现象会引起多样的色彩变化，使人产生不同的观感。人们在生活工作中逐渐形成了对色彩的某些特定的含义、感受和心理反应。色彩在更多的时候是人对自然和社会的一种观感经验，继而在脑海中定位为一种事物的象征。比如黄色往往象征着秋天的收获，绿色往往象征着春天的希望。久而久之，这种色彩被予以特定的心理特征。比如：白色往往给人以纯洁的感觉；绿色象征生命、青春与和平；黑色则往往用来表现

庄严、肃穆与深沉的情感。当然，这些色彩的心理特征不是固定的，会受到民族传统、文化修养等因素的影响。

（1）色彩的冷暖感：色彩本身并无冷暖的温度差别，是视觉色彩引起人们对冷暖感觉的心理联想。暖色：人们见到红、红橙、橙、黄橙、红紫等色后，马上联想到太阳、火焰、热血等物象，产生温暖、热烈、危险等感觉。冷色：人们见到蓝、蓝紫、蓝绿等色后，很容易会联想到太空、冰雪、海洋等物象，产生寒冷、理智、平静等感觉。色彩的冷暖感觉，不仅表现在固定的色相上，而且在比较中还会显示其相对的倾向性。如同样表现天空的霞光，用玫红画朝霞那种清新而偏冷的色彩，感觉很恰当，而描绘晚霞则需要暖感强的大红了。但如与橙色对比，前面两色又都加强了冷感倾向。

（2）色彩的轻重感：主要与色彩的明度有关。明度高的色彩使人联想到蓝天、白云、彩霞及许多花卉、棉花、羊毛等，让人产生轻柔、飘浮、上升、敏捷、灵活等感觉。明度低的色彩易使人联想到钢铁、大理石等物品，让人产生沉重、稳定、降落等感觉。

（3）色彩的软硬感：主要来自色彩的明度，但与纯度亦有一定的关系。明度越高感觉越软，明度越低则感觉越硬。明度高的色彩有软感，中纯度的色彩也呈软感，因为它们易使人联想起骆驼、狐狸、猫、狗等动物的皮毛，还有毛呢、绒织物等。高纯度和低纯度的色彩都呈硬感，如果它们明度又低，则硬感更明显。色相与色彩的软硬感几乎无关。

（4）色彩的前后感：各种不同波长的色彩在人眼视网膜上的成像有前后，红、橙等波长长的色在后面成像，感觉比较近；蓝、紫等波长短的色则在外侧成像，在同样距离内感觉后退。实际上，这是视错觉的一种现象。一般暖色、纯色、高明度色、强烈对比色、大面积色、集中色等给人前进感，冷色、浊色、低明度色、弱对比色、小面积色、分散色等给人后退感。

（5）色彩的大小感：由于色彩有前后的感觉，因而暖色、高明度色等给人扩大、膨胀感，冷色、低明度色等给人显小、收缩感。

（6）色彩的华丽与质朴感：色彩的三要素对华丽与质朴感都有影响，其中纯度关系最大。明度高、纯度高的色彩，丰富、强对比的色彩感觉华丽、辉煌。明度低、纯度低的色彩，单纯、弱对比的色彩感觉质朴、古雅。但无论何种色彩，如果带上光泽，都能获得华丽的效果。

（7）色彩的活泼与庄重感：暖色、高纯度色、丰富多彩色、强对比色感觉跳跃、活泼有朝气，冷色、低纯度色、低明度色感觉庄重、严肃。

（8）色彩的兴奋与沉静感：其影响最明显的是色相，红、橙、黄等鲜艳而明亮的色彩给人以兴奋感，蓝、蓝绿、蓝紫等色使人感到沉着、平静。绿和紫为中性色，没有这种感觉。这与纯度的关系也很大，高纯度色呈兴奋感，低纯度色呈沉静感。最后是明度，暖色系中高明度、高纯度的色彩呈兴奋感，低明度、低纯度的色彩呈沉静感。（见图3-18）

色彩可以从感觉升华到感受，通过色彩形式表现出来，在现代艺术与设计中，许多艺术家通过运用色彩发挥个人风格。凡·高的油画色彩鲜明、热烈，显示出他生命的燃烧和激情。在表现主义绘画里，色彩的形式完全是主观的判断。明亮的色彩让人感到愉快，阴冷的色彩使人压抑。由此可见，色彩可以激起观者的情绪反应，在设计色彩的运用上要依据设计者的主观愿望与作品的内容设置色彩，强调设计色彩的气韵、神采与

图3-18 色彩表现欢快的情感

节奏，依靠色彩的组合搭配关系完成意境的营造和情感的传递，使空灵的精神气息充满设计作品，从而使画面充满想象和空灵的活力。设计色彩如果与人的情感表达的主观性相结合，就会营造出流动而鲜活的感情色彩来。

色彩设计是感性极强的设计思维活动。设计构思商品的用色习惯取决于两个方面：一是体现商品本身的性能、用途和色彩，二是对商品的使用考虑与色彩感觉。商品的色彩倾向是两者的恰当综合，既要符合商品的性能，又要促进社会对商品的好感与认同。因而，色彩设计应在熟悉产品和消费的基础上，根据色彩情感的研究，找出最佳的色彩语言，从而使商品的形象色在消费者的视知觉中形成最有效的信息传达。

第四节 质 感

每当看到非常好的设计作品和艺术作品，都有一种想用手摸的欲望，是什么让人产生这样的想法呢？由于材质的不同，物体表面的结构特征能够影响作品的视觉感受并产生丰富的情绪和联想。如一本书的封面，同一种色彩用在不同的材料上，或是用不同的方法印刷都会产生不同的效果。又如，粗糙的肌理让人感觉沧桑、男性化，光滑的肌理让人感觉干净、清爽、女性化，干裂的肌理使人感觉粗犷、古朴，从而影响人的审美心理。这就是设计基础所要研究的设计语素——质感。

一切作为物质存在的东西都具有自身的肌理，也就是质感。所谓质感，就是物体材料和表面结构的视觉感受。材料的质感包括两个不同层次的概念：一是物面的几何细部特征造成的形式要素——肌理；二是物面的理化类别特征造成的内容要素——质地。质感不仅依赖于触觉，而且依赖于视觉，设计基础重点研究质感的视觉质感部分。此外，这里说的质感不仅是质地，而且有本质、品质的意思，即在设计存在的状态里，追求设计作品的品质质感需求。在设计基础上，材料的各种指标只不过是质感的度量基础，而实际的效果则更多地受到人脑对材料的视觉和触觉记忆的影响，依靠视觉经验对其反光程度的把握达到的。虽然说质感属于心理和感性的范畴，但在实际的设计应用中仍然是可控制和可操作的。材料的大小及其外表特征与观者的期望、经验常识之间的匹配程度构成了质感表现的主观依据。质地包含着凝重感、轻巧感、运动感等感性认识。这些感觉与材料、色彩、表面肌理密切相关，同时与元素之间的组合形态、光影效果有关，如图3-19所示。

图3-19 肌理表现质感

一、材料与肌理

肌理由于物质内部结构的不同表现出物质表面的不同质感，如麻布、丝绸等的质感。材料与肌理往往密不

可分,不同的肌理可以通过不同的材料来表现,肌理能增强材料纹样和质感的作用与感染力。肌理在设计基础上是指形象表面的纹理,它在图形中与痕迹、质地、形态都有着紧密的关系。肌理的差异,能直接反映出物与物、图与图之间的差异。肌理又分为视觉肌理和触觉肌理。视觉肌理主要以视觉方式感知对象,它实际是一种平面的形象纹理图形,如物体表面和表层纹理及是否透明。触觉肌理主要以触觉方式感知对象,包括物体表面的光滑或粗糙、坚硬或柔软等。

材料是人类用于制造物品、器件或其他产品的物质。在许多设计作品中肌理是依附于材料的。材料不同,其肌理就不相同,进而产生不同的肌理美感,如人们对蚕丝质地的绸缎、精加工的金属表面、高级的皮革、光滑的塑料和精美的陶瓷等易于接受,从而产生细腻、柔软、凉爽、光洁等感受。因为这些材料使人感到舒适如意、兴奋愉快,给人良好的感官享受。人们对粗糙的砖墙、未干的油漆、泥泞的路面等会产生粗、乱、脏等不快心理,造成反感、厌恶情绪,从而影响人的审美心理。可见,不同的材料与肌理给人的感觉不同,产生的情感意识也不同。

肌理的表现手法是多种多样的,比如用钢笔、铅笔、毛笔等都能形成各自独特的肌理痕迹;也可用描绘、喷洒、摩擦、渍染、熏烤、拓印、拼贴、剪刮等手法制作。可用的材料也很多,如石头、玻璃、油漆、纸张、化学试剂等。要注意的是,在使用的过程中要处理好不同的材质肌理之间的协调关系,每一种材料在进行加工的过程中都会有不同的加工工艺,加工工艺的方法不同最终产生的效果就会有很大的区别。

在视觉艺术的造型表现方面,经常利用不同工具和材料去表现不同的肌理和质感,如插图设计和一些平面设计作品的表现,这种表现与摄影所表现出的物体的固有质感不同,它更强调在平面中视触觉的感受,体现插图等造型要素的存在感。通过造型要素的视触觉表现方法有很多:利用各种颜料的不同性质和自身的特性,利用各种工具,通过吹、流、刮、刻、喷、洒、转印等手法,都可以创造出不同的肌理表现。要想创造出丰富的视触觉表现,就要不断地实践、探索和发现。

而在平面设计作品的表现上,平面印刷使作品以颗粒的形式显现出来:报纸纸张的承印能力差,故图像以较大的颗粒呈现;精美杂志用纸光滑,图像颗粒较小,视觉质感细腻逼真(见图3-20)。而在设计中为了传达多元化的审美需求与不同的心理感知,设计师常用具有不同的视觉质感的元素来丰富画面。

图 3-20 杂志封面的肌理效果

二、媒介与载体

传达者与受众之间的信息传达、交流、互动是通过一定的媒介进行的。媒介在视觉传达中起到了桥梁和载体的作用。在信息时代,每个人每天都被各种媒介包围,媒介的作用举足轻重。

信息的载体与内容是组成信息的两个相辅相成的部分，任何信息的传播都离不开荷载信息的形式，传播学意义上的媒介是指承载并传递信息的物理形式。媒介与载体是视觉传达的基础，也使人们获取、传递、交流信息的方式不断更新，处理信息的能力越来越强。

传播媒介的分类方法有多种，按照传达形式和内容可分为：纸质媒介（如书籍、报刊、绘画）、语言媒介（广播、口令、演讲）、音乐媒介（演唱、演奏）、光媒介（导航、烽火）、形体语言媒介（表情、舞蹈）、图像媒介（影像、卡通、电视）、通信媒介（电话、电报）、计算机媒介（网络、多媒体）、行为媒介（马拉松、体育赛事）。

平面设计的传播媒介主要通过纸质媒介来传达，纸张由于颜色与表面的粗糙程度不同，以及处理工艺不同，而呈现出不同的色彩视觉质感，金属色彩与荧光色彩使印刷更有特点。打印喷绘则依赖数码设计的色彩变化来体现视觉质感。印刷油墨中，平面设计常用到的是四色印刷，它的色彩单纯、稳定、有光泽，表现细致而真实，能适应平面印刷的各种纸张媒介。此外，还能运用计算机媒介来塑造金属效果等，如图3-21所示。

图3-21　金属效果质感

三、光线与明暗

有光才有色，色彩感觉是离不开光的。光是以波动的形式进行传播的。不同的波长产生色相差别，不同的振幅产生同一色相的明暗差别。光在传播时有直射、反射、透射、漫射、折射等多种形式。当光照射时，如遇玻璃之类的透明物体，人眼看到的是透过物体的穿透色。光在传播过程中，受到物体的干涉时，会产生漫反射，对物体的表面色有一定影响。如通过不同物体时产生方向变化，称为折射，反映至人眼的色光与物体色相同。

光的直射、反射与折射等性质，以及光源的颜色、强度和方向都会对物体的外观产生直接的影响。物体的外观会因光线的变化而发生变化，光照射到物体后产生明暗的变化，在视觉艺术中经常利用光线与明暗的变化来表现视觉形象。前面已经讲过，在设计基础上，更多的还是使用视觉肌理，主要通过间接的视觉质感来进行艺术表现。而影响质感的重要因素，就是光线与明暗。一切视觉作品的传达、表现和接受都受到一定光线与明暗的影响，光线与明暗体现作品的层次。

自然界的物体五花八门、变化万千，它们本身虽然大都不会发光，但却具有选择性地吸收、反射、透射色光的特性。当然，任何物体对色光不可能全部吸收或反射，因此不存在绝对的黑色或白色。物体对色光的吸收、反射或透射能力，受物体表面肌理状态的影响：表面光滑、平整、细腻的物体，对色光的反射较强，如镜子、

磨光石面、丝绸织物等；表面粗糙、凹凸、疏松的物体，易使光线产生漫反射现象，故对色光的反射较弱，如毛玻璃、呢绒、海绵等。虽然物体对色光的吸收与反射能力是固定不变的，但物体的表面色却会随着光源色的不同而改变，有时甚至会失去其原有的色相感觉。所谓的物体固有色，实际上不过是日光下人们对物体色光的习惯而已。在闪烁、强烈的各色霓虹灯光下，所有建筑及人物的肤色几乎都失去了原有本色而显得奇异莫测。另外，光照的强度及角度对物体色也有影响。

在视觉传达设计中，材料表面的光泽、颜色深浅、透明度等都会产生不同的视觉质感，从而形成对作品内容的精细感、粗犷感、透明感、素雅感、华丽感等感觉。细密而光亮的质面，反光能力强，给人轻快、冷感；平滑而无光的质面，由于没有反射光，给人含蓄而安静之感。在摄影作品中，光线与明暗能为作品营造不同的气氛，如图3-22所示。在绘画中，光线与明暗能塑造深邃的空间和朦胧的气氛。要充分利用视觉可辨范围内光线的明暗和色彩的变化、反射光和阴影的配置等来呈现不同的视觉质感，从而有效表达作品的质感结构特征。（见图3-23）

图3-22 摄影质感

图3-23 海报设计中的光影质感表现

单元思考与练习

一、思考

1. 简述形与形态的区别及形态的类型。
2. 如何表现作品不同的色彩情感特征？
3. 简述光线对于质感表现的作用。

二、练习

1. 色相环色彩推移训练：在红、黄、蓝三原色之间进行相互调配，配置出多种不同色相、明度、纯度的色彩，运用手绘的方式描绘1个色相环，12色以上。

要求：尺寸不限，装裱在白色卡纸上。

2. 色彩与点、线、面形态的结合训练：从色彩的色相、明度、纯度和冷暖等要素考虑，进行点、线、面的综合练习。

要求：每个 9 cm×9 cm，共 12 个，间距 1 cm，装裱在 31 cm×41 cm 的卡纸上。

3. 在固定光源下，通过纸和其他材料的裁切、折叠、弯曲等练习，并结合物体的质感强调造型上的反差与变化。

要求：尺寸不限，装裱在白色卡纸上。

作业提示：本课题训练学生对色彩的认知和表达，重在对色彩的感性认识和对比关系的训练，充分感受色彩对视觉效果的影响。

三、作业案例

练习一：通过不同比例的色彩之间互相调配，逐步建立起对色彩的色相、明度、纯度的感性认识及各种色彩关系的直观感受。（见图 3-24）

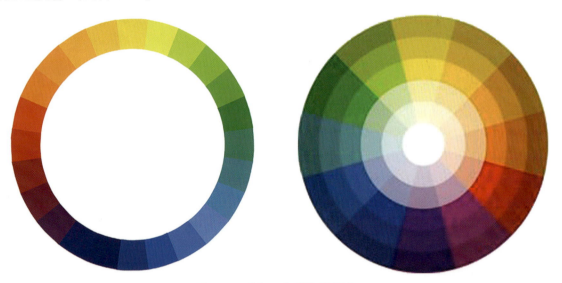

图 3-24　色相环色彩推移案例

练习二：色彩与形态的组合练习进一步提升与强化了形态与色彩之间的相互关系，根据对色彩面积与形态的分析组合，形成不同形态下色调的丰富变化，如图 3-25 所示。

图 3-25　色彩的调和与构成作业案例

续图 3-25

练习三：对纸进行折叠、弯曲，结合光影的变化，创造出有趣的造型上的反差与变化，如图 3-26 所示。

 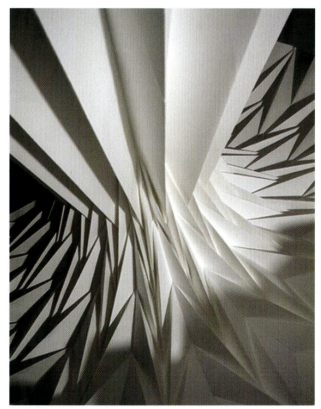

图 3-26　光影形态的组合

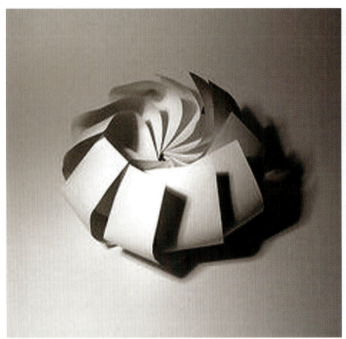

续图 3-26

SHEJI JICHU

第四章

形态的观察方法

自然丰富多彩，各具美感形态。设计来自设计师对事物的认识与观察，设计师应该深刻体会自然给人的情感交流和审美享受，寻找创意灵感。想要设计好的作品，要有正确、客观的观察方法，以便发现问题，整体分析和梳理脉络。可以说，建立宏观的、本质的、全面的观察方法是设计活动的关键，要实现视觉传达设计的创意过程，必须对生活进行分析并对素材进行选择、提炼、加工，才能创造完整的艺术形象。那么，观察、辨别各种视觉形式要素，就要从学习观察方法做起。

设计的观察是人们有目的、有计划地利用感官去认识自然界中各种现象的活动，它是人们获得经验知识的方法，同时对创造能力的提高有着重要的意义。具体来说，设计的观察就是在大自然中、生活中寻找点、线、面的元素构成，寻找由大自然创造的构成形式；对收集的资料进行元素分析，如形状、色彩、肌理质感、态势等；在分析的基础上进行归纳、解构、重组、简化等，从而寻求新的视觉效果。

图 4-1 抽象与具象相结合的设计表现作品

设计的观察方法是一种全面的认识过程，它包括从表象到本质、从宏观到微观、从具象到抽象，以及多元化的视角等。设计的观察方法的最终目的是培养视觉的敏锐反应，增强接收视觉信息的能力，即敏锐的感受能力与如何"看"的能力，能从普遍和平常的物象中发现各种不同的特殊的视觉现象，进而达到对视觉形式的理解，培养一种深层的视觉经验。打破定式的思维和视角，寻找"不被关注的面"，并探索将它发展成为独特的形式语言的可能性，感悟和体验"从自然中来，到设计中去"，迈出视觉艺术设计思维训练的第一步。图 4-1 所示为抽象与具象相结合的设计表现作品。

第一节 从表象到本质——形态、结构与空间

要建立起设计的科学观察方法，必须遵循客观规律去观察世界，并按照心理学的规律总结出创作的内在思想。在此基础上利用形态构成要素去剖开设计的表象，完成从形态到结构、空间的升华。表象是指客观的记录与反映，是物化的、实在的或硬性的，本质是精神的、文化的、软性的、有生命力的和有灵魂的。

从表象到本质，不是简单地观察事物和再现事物，而是将所观察到的事物经过选择、思考、整理、重新组合，抓住事物的本质和关键特征，得出相对准确的判断结果，由表及里，从个别现象入手，对普遍现象进行分

析，抽取事物的本质属性和本质规律，即具有理性意念的新的结构景象，是复杂的纵向上升，意与念的和谐统一。设计中的从本质到表象是有选择的、有重点的，将那些最能够反映事物本质的和内在特征的表象加以强化、概括与突出，使个性更加明确清晰，更具有概括性、象征性和普遍性。

虽然在自然界已经有了许许多多的具有美感的形态，但对世界不断的认识与创作本来就是人类发展的动力，人的思维是一个由认识事物的表象开始，再将表象记录到大脑中形成概念的过程。设计创造的过程也是对存储于头脑中的表象材料进行分析、想象、结合、分离等一系列处理，产生一种全新的意象，又表现为可视图形语言，即一个将客观世界表形化的过程，思维是对表象的一种挑选、组合、转换、再生的操作过程。可视图形如图4-2所示。

图4-2　表象图形的符号转换

第二节　从宏观到微观

设计作为认识、研究与艺术设计相关的形态要素、视觉元素之间的形式法则和造型规律，视觉形态的组成、结构、性质及其变化规律的一门学科，既研究视觉形态宏观上的性质及变化，又研究物质微观上的组成、结构。因此，在学习者的心理上就形成了对形态特有的两种思维形式：宏观思维和微观思维。它们可以是图像的、声像的、动作的、符号的，也可以是语义的、情景的、概念的、意象的和逻辑的。这两种思维方式涉及心理的各个感知，这些感知越丰富，对物质的认识和理解就越全面和透彻。

通俗来讲，宏观是指从大的方面去观察，微观是指从小的方面去观察。在设计中，从宏观到微观是指人们对从自然界中获得的某种物质形象进行概括、总结、归纳，抽出其具有共同特性的部分，形成某种特定的形象的宏观把握。

宏观思维即宏观知识或信息在大脑中记载和呈现的方式。它主要是指物质所呈现的外在的可观察的现象在人们头脑中的反映，具有生动、直观、再现等特征。宏观思维主要通过分析思维、发散思维、创造性思维来认识事物。宏观思维，究其本质，属于对事物的感性认识。它反映的是事物的现象和事物的外部联系，还难以从事物的众多属性中认识其本质。如果不对其进行推理、概括、抽象、归纳，不探究其根源，学生就不会对设计形态有一个深刻、透彻的理解和把握，因此，在对知识进行宏观思维之后，还要进行思维上的"加工"，而微观思维正是加工的结果。

微观思维即微观知识或信息在大脑中记载和呈现的方式。它主要是指物质的微观组成和结构、反应机理等微观领域的属性在人们头脑中的反映，具有抽象性等特征。微观思维可包括抽象思维、空间想象思维、逻辑思维等。对设计进行微观思维，可以帮助学生把宏观现象还原为各种形态的内部作用与运动，从而揭示现象的内在联系和本质属性，明确形态的内涵和外延，这对于研究形态及其变化规律，培养抽象思维能力、逻辑思维能力和空间想象思维能力具有十分重要的意义。而且随着微观思维的不断深入，学生对二维设计的观察学习和认识不断深化和发展。

从认识论上说，从宏观思维过渡到微观思维是由感性认识上升到理性认识的一次质的飞跃。它不再是对设计对象浅层次的感知，而是一种理性的、本质层次上的理解。宏观与微观还有另一种关系，那就是微观可以指导宏观的学习，而宏观则有利于对微观的理解。微观揭示了事物的一般的、本质的、深层次的特征与联系，它使人们的认识得以升华。微观对于理解、记忆物质的性质、现象是极为有利的，它使得原本复杂的宏观知识变得有序，即不断地进行知识点的联结、组块和结构化，从而得到多维有序的、清晰合理的认知立体网络结构。

从宏观到微观是对宏观事实进行整体考察和理性思考及领悟的结果。它不是具体的一些物质的性质，也不是一些概念和定律，它为人们提供了观察和分析问题的基点和视角，使人们能够从事物的相互联系中总结规律，并从规律中预测新知。也就是从宏观规律深入到微观结构，再从微观结构上的共性推出宏观规律的相似性，从而发现新的规律。这种观念和方法论上的东西，不仅可以迁移到其他学科的学习，而且为学生以后的日常生活和设计活动打下坚实的基础。宏观与微观图形如图4-3所示。

图4-3　宏观与微观图形

第三节 从具象到抽象

形态可以分为具象的形态和抽象的形态。具象形态是没有经过任何的加工，具有自然性、直观性、识别性，力求反映客观世界和感情世界的原貌，是造型的初级阶段。具象形态包罗万象，如人物、动植物、风景、生活用品等反映出最为本质的具象形态。抽象，原是指抽取并掌握事物及其表象的最基础、最本质的组成部分或性质的一种理性活动。抽象形态有两种类型：一是现实形态抽象后的再现形态，这部分形态往往是单纯的几何形态；二是概念形态的直观化，即纯粹形态。抽象形态比具象形态更为简约，它不直接反映某一具象的形象，但可以显示多种形态的共同特征，引发人们的联想与想象，比如圆形，可以让人联想到太阳、地球、苹果等。

抽象与具象是一个相对的概念，具象的形可以通过外轮廓或明暗色调加以表现，具象形态可以通过夸张、变形、简化、提炼的方式转化为抽象形态，当然这种简化、提炼是在抓住事物形态的本质特征的基础之上的简化与提炼，是把形状变成形式或形势，成为内力运动变化的动态表现。具象与抽象的差别主要体现在空间的大小和各自的组合关系上。世界上任何物体在经过一定程度的放大或缩小后，都可以在形象的性质上产生根本的变异，具象物象的局部可以变得抽象，而抽象的物象整体可以分解为具象的片段。

在设计中会大量运用抽象形态。从具象到抽象的过程可以理解为：自然形态—写实形态—归纳变形—抽象形态。虽然形态的具象性减弱了，但其内涵更广，抽象的价值正在于此。形态抽象变形的一个重要的方面为：将形象所具备的生命活力用点、线、面的运动组合来表现，而非将具象形态与点、线、面做一对一的置换。准确意义上的抽象，应该是把握事物的整体，探究生长变化的全过程，从中归纳出抽象表现。抽象画面在表现气派、力量、强度方面更优于具象画面。

如果说具象是再现一个世界，那么抽象是创造一个世界。在造型设计中，抽象形态的训练具有重要的作用，因此，要善于在自然中寻找元素，训练从具象形态到抽象形态元素的提炼、归纳和总结，这也有利于进一步认识和分析具象形态，提高对形态敏锐的观察能力和分析能力。从具象到抽象的过程，是设计思维初步形成的重要过程，也是体现在对各种形态感知能力的基础之上强调形态造型及各种形态相互转换的能力。具象与抽象融合的海报作品如图4-4所示。

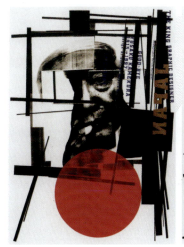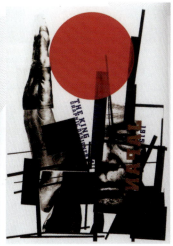

图4-4 具象与抽象融合的海报作品

第四节　多元化的视角

视觉在接收外界信息时是有选择的，因此信息必须通过"竞争"才能被视觉所注意，从而进一步传递给大脑进行加工。一般来说，那些司空见惯的图形往往会被视觉所忽略，退为背景，而具有新意特点的图形才会被关注和选择。基于这一点，如何用多元化的视角来打造作品独特的风格值得大家关注和思考。

在摄影学中，视角是在一般环境中相机可以接收的影像角度范围，也常被称为视野。视角还具有看问题的角度、观点的延伸含义这两层意思，在这里所讲的视角是指人类观察事物的不同方法。设计构思始终是视角对事物在"意、思、形"过程中的交替进行状态。"意"是设计构思时特定的信息、含义、思想等，使最初的"意"得以传递，这种传递后的还原并非完全重合的还原，而是提炼、升华和再创造；"思"即构思，是在分析理解"意"的基础上对视觉形象、表达方式的寻找；"形"是"意"的外在形式表现，通过形将构思表达出来，增强视觉冲击力。而"多视角观察事物"的方法，是指从不同的角度、不同的层面满足设计构思所需的设计元素，最终找到与众不同的设计结果。

设计创意的过程，是对生活素材进行加工后形成的完整的艺术形象的过程，多元化视角来源于设计师通过不同的视觉角度对事物的认识与观察。人类观察事物的角度大多是平视，当打破平视单一观察事物的角度，有意识地去移动视角、变化视线角度，可以是俯视、仰视和回视，会发现常见的事物能呈现一种新鲜、奇特的形象，从而改变常规的视觉印象观念，引发新的设计构思。

平视，是指正视、直视。设计构思是以正常的角度观察事物的形、色、结构等。

俯视是人的视点高于视平线，站在高处向下看。在一个比较稳定的空间和大小观念中，恒定的大小观念被打破，找到事物的另一个空间。这种观察方式将原有事物的比例、规则打破，形成新的形象印象。当俯视大地上的事物时，有一种观察事物局部的探索和求新精神。从俯视的思维角度选取设计元素，扩大了常人的视角，向原有的观念与规则挑战，以迸发新的构思火花。

仰视是人的视点低于视平线，站在低处向上看。在这样的角度下，事物形象夸张，给人一种高大、压抑的感觉，形成一种从常规到反常规的设计观察事物的方式。在设计构思时一定要看到谦卑和需要征服的东西。

回视是回顾设计构思曾经走过的历程，不仅能学习前人成功的经验，而且能结合时代的变迁，向多元化、综合化的方向发展，研究理论和信息处理结果，增加设计的智慧和涵养。

当代艺术的特点是多元文化并存，摄影、雕塑、版画等不同的艺术形式可以交叉互融，形成新的艺术语言，在表现形式上更注重对象的参与性，即多种媒介、媒体综合应用，引导观者的主动参与。因而，多元化的视角要求我们从多层次去感受不同物象的非常见效果。在设计构思时应突破原有事物的形态、色彩、材料等，运用夸张或变形等手法改变原来的大小、比例、色彩等，并赋予它新的内涵，作为引导构思的一种独特方式积极地

参考，大胆尝试，形成别样的设计风格。此外，设计构思要存在时间序列，从现在到未来，从无到有，从幼年到衰老，它是一个不断更新的体系，始终有跳跃的思维形式和新的形象。

多元化的视角呈现出新的面孔，这会促使视觉去探究新的世界。多元化的视角能唤起艺术设计不同领域、空间、层次的思考和感受。进一步运用新材料、多种感官参与设计、整合跨领域的视觉设计和采用新的媒体艺术设计，来积极探索多元化视角下的现代设计策略。此外，还应在已有的经验和新知识中寻找构思的新意，通过转移或嫁接形成看似相识却不认识的形象，创造出符合传达效果所需要的新形象，来实现设计思维的充分展开。

多元化视角下的现代设计，更强调全方位、立体化、开放性的设计思维，从表象到本质，从宏观到微观，从具象到抽象等，经过提炼和升华后进行不同形态表现，触类旁通，不断完善设计视角的多元化思维，做到与多学科之间相互借鉴、相互影响、相互补充，使视觉艺术的思维形式更加广泛。视觉艺术作品如图4-5所示。

多元化视角的创作图例如图4-6所示。

图4-5 视觉艺术作品

图4-6 多元化视角的创作图例

第五节 生活中的点、线、面

世间万物的形态归根结底都是由点、线、面这些基本要素构成的，自然和现实生活中的具有形式感的点、线、面为大家提供了大量的素材。以点、线、面为基本形态元素，运用简练的基本形，采取各种骨格和排列方

法，加以构成变化，可组合成无数的新图形。

基本形态要素构成学习和训练，可以从自然和现实生活中去找寻、记录具有形式感的点、线、面及其构成关系。在表现上可尝试不同的方法，用各种工具（如计算机绘图软件及各类器物）、材质来表现点、线、面的不同形态。不同的方法指的是除"画"以外，用拓印、刻剪、熏烤等非常手段制作出来的具有不同质感的点、线、面肌理。最后运用各种形式法则，有意识、有目的地组织和处理点、线、面的各种关系，创造出具有视觉美感的设计形式。

一、自然物象中的形态提炼

自然形态是指在自然法则下形成的各种可视或可触摸的形态。自然形态被知觉系统感知为形状、色彩和质感。它不随人的意志改变而存在，如高山、树木、瀑布、溪流、石头等。自然形态如图4-7所示。

图4-7　自然形态

在自然界中，蕴藏着极为丰富的美的因素。这些美的因素，通过人们的视觉器官接收以后，在长期的社会生活实践中积累起来，逐渐形成了一整套视觉经验，如海螺的生长结构，符合数学秩序的规律性，它有很强的律感。比如，葵花籽生长分布位置的秩序性及松树的松塔，其生长结构，从小到大，从密到疏，由中心向外渐次的回转、扩散都具有优美的比例关系和较强的韵律。从这些自然物的生长规律中，便可发现点、线、面美的因素，对其规律进行构形提炼、形态再造，并将其运用到设计中去使自然物象焕发新的生命力，如图4-8所示。

图4-8　形态再造

二、人造物象中的形态提炼

人工形态是指经过人加工制作而成的一种形态，是从视觉要素之间的组合或构成活动中产生的。它是人类有意识、有目的的创造物，如建筑物、汽车、轮船、桌椅、服装及雕塑等。其中建筑物、汽车、轮船等是从实用的功能来设计其形态的，而雕塑则是一种将形态本身作为欣赏对象的纯艺术形态。

人工形态根据造型特征可分为具象形态与意象形态。具象形态是依照客观物象的本来面貌构造的写实，其形态与实际形态相近，反映物象的细节真实和典型性的本质真实。以树为例，对一棵树本来面貌的写实描绘为一种具象形态。意象形态是一种将自然形态中的某些视觉元素加以提炼、概括、简化处理后的一种形态，它对自然物、人造物产生一定的隐喻、暗示和象征意义。意象形态也是由主观意志构想的形态。如图4-9所示，树常常为艺术家表现生命力的一种视觉符号，此时的形态则是设计师经过提炼再造的，创造的图形体现一定的幻想空间，象征发展、运动等内涵。可见，人造物象中的形态提炼重在所要表达的内容和理念。

4-9 树的表现

三、概念中的形态

概念中的形态是人类的一种思维方式，是指在分析、综合、比较的基础上将同类事物的本质提取为一种概念的过程。它是以纯粹的形式美感体现一种非写实的形态，概念中的形态不直接模仿显示，是根据原形的概念及意义而创造的观念符号，使人无法直接辨清原始的形象及意义，它是以纯粹的几何观念提升的客观意义的形态，如正方体、球体及由此衍生的具有单纯特点的形体。正是由于形态的这种简单化、概念化才使其拥有了无限的想象空间，比如矩形、圆形、三角形、多边形等几何形。几何形比较抽象、单纯，视觉上有理性、明快的感觉，在现代工业发展的今天，几何形被大量运用在建筑、绘画以及产品的设计中，因为它不仅便于现代化机械大生产的批量加工，而且具有现代的美感。概念形态如图4-10所示。

图4-10 概念形态

概念形态是不能直接被知觉感知的，它将事物抽象成概念，有利于对事物做本质的分析研究。概念形态必须转变为可见的形态构成要素，视觉研究才具有可操作性。这些转变后的形态构成要素具有概念抽象、概括的品质。

不管点、线、面是以什么样的形式和形态出现，它们都具有重大的作用及意义。它们的每一个摆放形式，

对整个作品的形式美感，都起着决定性的意义。由此可知，想要设计出一幅好作品，设计者必须追求基本元素点、线、面在各种设计手法中应用的象征意义。只有对各种设计元素充分理解，才能运用自如，形成各自独特的创作个性。总之，万物形态构成都离不开点、线、面，它们是视觉构成的基本元素，是每位设计师必须熟练掌握的设计语言。它们具有不同的情感特征，要善于采用不同的组合去体现不同的情感诉求。只有恰当利用形象思维来思索点、线、面的构成，才能设计出具有现代审美价值的作品。（见图4-11）

图4-11　各种形态元素的观察与重构

单元思考与练习

一、思考

1. 简述设计的观察方法有哪些。
2. 如何使图形从具象变为抽象？
3. 举例说明多元化的视角对创意思维的作用。
4. 如何运用自然界的构形规律实现对点、线、面形态的再造？

二、练习

1. 物象中的形态提炼练习：设定一个自然物象，结合各种工具的使用，充分表现物象的不同形态特征。

要求：16个，每个9 cm×9 cm，间距1 cm，装裱在41 cm×41 cm的卡纸上。

2. 照片切割训练：对一张照片进行6种构图的裁切，用不同的构图和视角来表现生活中的物象或场景，照片应能体现画面的空间关系和形式感。

要求：用计算机软件将其排版在23 cm×34 cm的幅面上，300像素/英寸，单张尺寸10 cm×10 cm，间距1 cm。

3. 多视点构图训练：选定一个人造或自然物象，分割9块，重新组合，形成新的视觉形式，重在对画面构图、空间、节奏、层次的把握。

要求：每个 10 cm×10 cm，无间距，装裱在 32 cm×32 cm 的白色卡纸上。

作业提示：本课题训练学生对物象特征的观察、捕捉能力。只有对物象充分分析和理解，对画面形式精心组织与布局，才能使作品呈现丰富多样的艺术表现力。

三、作业案例

练习一：抓住物象的特征，结合多种形态要素的表现，呈现出生动、多变的图形，如图 4-12 所示。

图 4-12　自然物象形态提炼作业案例

练习二：通过摄影的方式，表现相同的物象和场景，若构图、裁切、取景不同，空间关系和图底关系也不同，如图 4-13 所示。

图 4-13　照片的空间分割作业案例

练习三：通过对特定物象的提取和描绘，在保持画面相对连贯性和共性的基础上，重新分割、整合，形成多视点的丰富的视觉效果，如图 4-14 所示。

图 4-14　多视点观察分解、重组作业案例

SHEJI JICHU

第五章
设计的分析思维

设计的思维过程是创作者对生活进行观察、体验并对素材进行选择、提炼、分析、加工后形成完整的艺术形象的过程。设计基础的分析思维同样要求对一些基本要素、视觉形象和表现策略的研究达到理解形式语言并形成表现的能力。在设计基础的分析思维过程中,要求学生分析、思考有关艺术形式的各种阐释,运用精确的术语表述各种形式关系中的观念及意义,在观察、发现的过程中获得形式语言并在设计过程中灵活运用,最终形成视觉图思维能力。

第一节 形式与秩序

设计产生组织与计划,也就是把杂乱无章的东西加以处理,使之形成一种秩序,也就形成了形式的美感。自然界中的事物,无论是结构、形态还是运动规律,都呈现出丰富多彩的有序的形式,这种秩序既是静态的,又是在运动中不断变化的。自然中的视觉形式触动了人们的感觉,引起审美的反应,所有这些形式都会被人类加以分析与归纳,形成艺术形式的有效应用。凡是具有形式美感的客观事物和现象,都有其内在的构成规律,人们对这些形式美的事物和现象进行深入系统的研究,并经过长期的实践验证,总结出来的具有共性和普遍指导意义的美学规律,称为形式法则。

秩序从本质上说是一种规律性,是事物存在、运动、发展、变化的有序性。自然界、人类社会、有机界、无机界,都有着自身的秩序。自然界的秩序现象随处可见,宇宙星空的秩序性结构是平衡态的,生态系统的总体结构也是平衡态的。这种平衡是一种秩序的表现,但在形式上不易使人联想起秩序的存在。而各种有序的结晶体、互生的叶片、有秩序的花朵、贝壳、羽毛、飞舞的雪花,包括微观世界中的结构,这些在个体形态上的秩序形式,是一种易为人的视觉所感受的形式秩序。在艺术设计中,这种显见的形式秩序是一种根本的秩序,无论变化与统一、对比与调和、节奏与韵律、放射与回旋,都表现了一种秩序性,秩序是装饰之美的尺度,如图5-1所示。

一、形式与形式感

广义的形式存在于一切事物中,无论是大脑的思维、严密的数学、抽象的音乐还是具象的美术,在现实世界里,它们都以各自的形式系统作为呈现的方式。形式的研究也就是对视觉秩序的研究。形式,通常指的是一幅作品的物质形式,也就是物质的外形、尺寸、结构、规模、构图、色彩等视觉元素。在现代艺术中,形式通常概括为四个元素:概念元素、视觉元素、关系元素、实用元素。概念元素是那些实际不存在的、不可见的,但人们的意识又能感觉到的东西,例如看到尖角的图形,感到上面有点,物体的轮廓上有边缘线。概念元素包括了点、线、面和其他视觉元素,概念元素通常是通过视觉元素体现的。视觉元素包括图形的大小、形状、色彩等。关系元素则指的是视觉元素在画面上如何组织、排列,包括方向、位置、空间、重心等。实用元素是指

设计所表达的含义、内容及设计的目的和功能。

视觉形式是指视觉艺术的构成方式和结构组织。从结构关系上看，视觉形式可以分为两层，即表层和深层。表层视觉形式是视觉艺术的外部表现形态，诸如线条、色彩、肌理、光影等，它与内容、质料、题材等相对应。深层视觉形式则是视觉艺术的空间组织关系，指美的事物形式的内在层面，即美的事物内部诸要素之间的联系、结构、组织，展现的是美的存在方式和状态。建筑物采用的砖石、土木、钢铁等材料是表层视觉形式，它们组合成各种空间关系。节奏、平衡、协调、韵律等则是深层视觉形式。

形式感是指能够通过形式因素的知觉而产生的特殊心理感受和情感体验。无论是抽象的，还是具象的，由形状、色彩、结构的关系所形成的形式特征，诉诸视知觉后，能引起显著的心理反应的，形式感就比较强。形式感有它自身独特的感染力，这种感染力从属于形象的基本内容，但它又不完全依赖作品的具象内容，它负有表达作品主题思想的根本任务，如形式感里包含了节奏和韵律，线条、形体的长短、大小、横竖交错，色彩的深浅、浓淡、冷暖……所有这些因素的对比、和谐及交替反复，都会形成一种特定的节奏和韵律。形体的大与小、疏与密的差异和强烈对比，可能产生一种热烈、紧张的情绪；而它们的匀称、均衡则往往会使人感到柔和、舒适。不同的对比关系会产生不同的心理效果。形式感图形如图 5-2 所示。

图 5-1　秩序构成

图 5-2　多种形式因素对比营造形式感

二、秩序与秩序感

形式是作品完成的状态，体现了作品的视觉秩序。秩序是什么？秩序就是条理，是不混乱的状况，是事物存在、运动、发展、变化的规律。人们对秩序的认识是感性的，随时随地都能发现它，并且感觉到它的存在；人们对规律的认识是抽象的，需要长时间的观察和思考。秩序感的最基本的表现形式是平衡感和方向性，如雏菊花序的螺旋形排列。人类自身也是秩序的组成部分，无论是人体的结构、形态，还是运动的状态，均体现着秩序。

所谓秩序感，简单地说，就是人对秩序的感受，是建立在人生物性基础上的一种感受。艺术形式中的秩序

感就是艺术作品能够给予人类视觉和心理上的平衡感。在艺术作品欣赏中，视觉和心理的平衡让我们可以确定什么是美的事物，什么是不美的事物，这种平衡是审美秩序的表现。

秩序感存在生活和艺术设计之中。无论变化与统一、对比与调和、节奏与韵律、放射与回旋，都表现了一种秩序性，是艺术审美的尺度。艺术中秩序化了的元素组构，使人的视觉产生主次、虚实、大小、节奏、韵律等视觉美感。在这些视觉元素组构中，秩序感主要体现在其排列的条理性、比例的适合性、节奏的合理性，以及渐变的严格性上，这些秩序的法则是遵循化繁为简、化杂乱为条理、化模糊为鲜明的原则。这些原则主要体现在条理法则的秩序化，使形象、布局的处理趋于一致，从而造成一种重复、均衡、对称等性质的协调一致，使视觉元素的组构达到秩序井然、鲜明易识、舒心悦目的效果。

秩序感代表着和谐，代表着变化及变化后的统一。它始终与稳定和永恒性相联系。英国著名艺术史家、艺术心理学家贡布里希在《秩序感——装饰艺术的心理学研究》一书中提出：有机体在为生存而进行的斗争中发展了一种秩序感，这不仅因为它们的环境在总体上是有序的，而且因为知觉活动需要一个框架，以作为从规则中划分偏差的参照。由此可见，艺术的各种形态具有秩序化的特点，它体现于视知觉的建构过程中对视觉经验和运动规律的适应、感知和选择。解读艺术秩序感的过程正是我们感知和创造艺术形式美的过程。秩序感图形如图5-3所示。

图 5-3　形的重复和对称形成秩序

第二节　图形的形式法则

一、多样与统一

多样是丰富的事物运动发展产生的结果，是变化的体现。多样常常采取对比的手段，两种以上不同性质或不同分量的物体在同一空间或同一时间出现时，会呈现视觉上的对比，形成多样变化的状态。在构成中强调突出各元素的特点，使画面具有丰富多彩的差异。多样法则的使用不仅仅是为了变化而变化，它要为画面整体效

果的传达服务。在多样中要有主次之分，让局部服从整体。变化过多易杂乱无章，无变化又死板无趣。多样的形式多种多样：形体的多样，如大小、高低、粗细、曲直；方向的变化，如正反、旋转、内外；空间的多样，如前后、上下、左右；色彩的变化，如深浅、浓淡等。这些可产生多样化的视觉表现。

多样之美是指版面构成中某种视觉元素占较小比重的一种形态，可使画面生动活泼，丰富而有层次感。但一味的多样，必然产生杂乱琐碎的极端效果。如果只有对比变化，没有调和，势必无法形成有机的整体，达不到高层次的美感。因而，需要一种规整条理的方法，使各元素友好和谐相处，这种形式和方法就是"统一"。

统一是一种富有秩序的安排，是对多样的一种制约，也是事物之间相互适应的一种关系，是设计者对画面整体美感进行调整和把握的主要方法和意图。统一不是对二维平面上静止状态下多种要素机械而类似的重复，而是指多种相异的视觉要素间的和谐相构。在具体运用中，统一强调的是对要素"度"的微妙把握，使事物的关系达到一种有秩序的组合之中。在设计中，各设计元素根据总体的一致性原则使得元素彼此形成一体。统一要考虑它们彼此之间相互关联的方式，强调事物的共性因素。统一可以通过调理、呼应、重复、秩序等多种手法创造出和谐的效果，运用靠近、重复、渐变、连续等视觉效果使各视觉元素产生平衡、安定、自然的美感，产生赏心悦目的视觉感受。

统一之美是指版面构成中某种视觉元素占绝对优势的比重。如在线条方面，或以直线为主，或以曲线为主；在编排走文上，或以单栏为主，或以变栏为主；在版面色彩上，或以冷色调为主色调，或以暖色调为主色调；在情调方面，或以幽雅为主，或以强悍为主；在疏密方面，或以繁密为主，或以疏朗为主。以圆形和方形为主的构成，如图 5-4 所示。

多样与统一是形式美法则的高级形式。在设计版面时应注意处理好多样与变化的比重关系。统一是主导，多样是从属。统一强化了版面的整体感，多样变化突破了版面的单调、死板。但过分地追求变化，则可能杂乱无章，失去整体感。多样与统一是视觉艺术中最基本、最重要的形式法则之一，其他的法则都可被运用于多样与统一之中。多样产生趣味和生动，统一则可以构成完整的效果。在实际运用中需权衡两者之间的关系，只有两者有机地、灵活地结合，运用潜在的控制与设计，运用相应原则的影响来达到统一平衡，才能呈现多种不同的美学意味。从某种意义上来说，造型也就是对多样与统一两者关系的调整与处理。

图 5-4　形的多样与统一

二、局部与整体

局部与整体和变化与统一有关但略有区别，整体就是要通过统一的手法使画面形成一个鲜明的有机整体，而局部则需要变化，并且从属于整体。局部与整体涉及前面谈过的统一性问题，在总体设计中，整体关系的重要性远远大于局部关系，内容主次的把握，黑、白、灰的安排，点、线、面的处理，画面布局分寸的控制等，都应做统筹规划。

局部在版面中不是孤立存在的，应与整体形成有机的联系，整体统辖局部，局部服从整体，这也是版面形

式的重要法则。统一不仅要求每个组成部分恰到好处，而且要求每个组成部分对整体的效果具有贡献。每个局部都有变化，但局部相加不等于整体，整体大于局部之和。

整体，从观察与表现事物的角度来说，就是画面的视觉各要素之间形成恰当的联系，应遵循"整体—局部—整体"的原则，在整体谐调完整的前提下，注重推敲挖掘细节的完美，从而更加丰富与强化效果。倘若局部的深入脱离整体，那么局部刻画得再精彩也不过是画蛇添足。整体应是在宏观的调控下，有的放矢地加强或减弱各个局部，使局部依照整体的意图要求，各就各位，共同营造烘托出整体的效果与氛围。因此，应明确整体并不是简单的局部的平均罗列与相加之和，这也要求设计者分清画面的主次关系，对各个局部区别对待，不可等量齐观，一视同仁。整体与局部的关系也体现一定的"主从"关系，常以形、色、质的对比与烘托，利用动感的视觉诱导和将重点设置在视觉中心位置等手法，达到主次分明又相互协调的目的。局部与整体如图5-5所示。

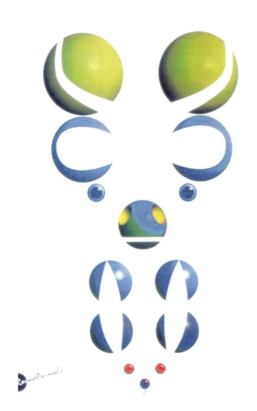

图5-5 通过近似色和统一的图形形成整体的效果

三、简化与繁复

简化，就是把丰富的意义和多样的形式组织在一个统一的结构中，在这个结构中各种要素各得其所，各司其职。简化弱化特点，减少细节，保留总体的特征。

简化是用尽可能少的特征、样式来表现复杂物象。克莱夫·贝尔说过，没有简化，艺术就不可能存在，因为艺术家创造的是有意味的形式，而只有简化才能把有意味的东西从大量无意味的东西中提取出来。在图形设计中简化之所以成为最常见、最基本的表现形式，其根本原因是人们在观察与表现物象时视觉本身就具有简化物象形的倾向，同时人们在视觉心理上对对称、平衡、节奏、韵律、规整等秩序感的追求和对简洁几何形的偏爱，成为简化表现的心理与生理基础。简化的基础就是删除琐碎的细节、突出整体中的重点来恢复秩序。最基本的简化原则是，如果某些要素与整体紧密结合就加以保留，如果破坏整体就重新调整或删减。

繁复是将某一母题（相同或者相似的形态）多次重复出现在版面上的效果。繁复与简化相对，表现在对内容和画面视觉冲击的另一种处理方式上，大量的图像通过繁复的堆积造成了丰富的视觉效果，但是繁复也需在形式上加以控制，应当控制在一种相对单纯的程度内，不至于导致过分的杂乱。图形设计中繁复的目的是追求丰富变化，繁复中视觉元素的强调与添加不应是随意的拼凑和杂乱无章的组合，相对较多元素的存在必然会相互间产生某种联系与影响，处理好这种关系对于繁复手法的成功运用显得尤为重要。

繁复是复杂的，但又不能简单地等同于复杂，在繁复的外表下往往有着有序的组织结构与内在秩序，它是一种"形散而神聚"的表达，繁而不乱，繁而有序。繁复要求在众多的视觉元素中避免纷乱与庞杂，繁复中见规整，变化中见秩序；在繁复的表现中应该蕴藏着有序的规则和严谨的秩序，这种规则与秩序又常常是以十分简洁的形式表现出来的。变化而统一是繁复图形的理想表达。图形设计中简化与繁复虽有着迥然不同的外在表

现，但在追求视觉美的感受上两者却是空前一致的；简化的外表下需要丰富内涵表达，繁复的外表下需要内在简洁秩序，两者的关系不是截然割裂的，而是对立统一的。

简化与繁复作为图形设计的两种基本形式，在表现方法和呈现视觉样式上迥然各异，但其最终目的都是满足人们的视觉生理与审美需求。"简"与"繁"的关系是对立而统一的。在当今强调简洁美的现代设计中繁复似乎备受冷落，对待繁复的表现也有一种错误的观点，简洁、纯粹的图形是美，繁复、华丽的图形也是美，实际上表现手法与形式就其本身并没有优劣是非之分。也就是说，作为艺术表现的方式，简化和繁复不应该是简单与复杂的概念。艺术设计应遵循从视觉本身的需要出发，让简化与繁复的视觉形式在循环上升的过程中向更高层次发展。简化与繁复如图5-6所示。

四、比例与分割

在平面上，图形按照美学比例加以分割，便涉及各部分之间的比例关系。比例，是指事物整体与局部及局部与局部之间的大小关系，同时彼此之间包含着匀称性和一定的对比，是图形相互比较的尺

图5-6 方形元素的"简""繁"组合

度表现，是一个相对精确的比率概念，也是和谐的一种表现。比例是构成设计中一切单位大小，以及各单位间编排组合的重要因素，如形体的几何尺寸长、宽、高，构成一种比例关系。

舒适的比例关系形成有节奏的有机变化，说明画面的整体性与各元素之间的比例关系密切。一个元素如果跟其他元素形成不合比例的视觉关系，那么视觉上就会让人觉得不够舒服。当然比例的失调从特殊方面讲，也是一种视觉的效果。

分割是划分平面空间的区域，以确定各造型元素合理的比例和形态。按照一定的比例将画面进行切分，可以看作骨格的另一种概念，不过理解的角度不同，形式上也有所区别。分割是一种最基本的、随处可见的版式原理，版面的分割是为了创建出有序的视觉层次。分割就是用虚实的线、字体、图片，将版面分成若干单元，以进行填充。分割是一种重要的构图方法，它给版面带来主题清晰、层次分明的感受。为加强整体的结构组织和方向视觉秩序，分割可分为四种基本形式：等形切分、等量切分、比例分割、自由分割。

分割与比例是以纯粹的数理性做基础的，它通过对面的渐次分割和随意分割展现出富有逻辑的节奏。面的分割可分为立体和平面，例如建筑物的外部及内部空间等的分割。在平面设计中面的分割被广泛运用于书籍、杂志、报纸、招贴、包装等版面设计中。著名现代抽象派画家蒙德里安的早期作品就是按照分割和单纯比率构成的。以直线为主要表现手段有水平线和垂直线组成的，也有交叉倾斜线组成的。依据数理逻辑分割创造出来

的造型空间，有着明显的特点：分割合理的空间呈现明快、直率、清晰的特点；分割线的限制使人感到在井然有序的空间里形象更集中，更有条理；有条不紊的画面分割，具有较强的秩序性，给人冷静和理智的印象，渐次的变化过程形成富有韵律的秩序美感。（见图5-7）

在比例和分割法则练习过程中应贯穿使用变化、统一、节奏、韵律等法则，在画面中呈现多种法则的综合运用，而不是单一形式美法则的孤立存在，充分体现法则的相对独立性。通过此练习，可以将形式美法则应用到实际设计练习中去。

图5-7　比例与分割

五、对称与均衡

对称是指将中心两侧或多侧的形态，在位置、方向上做互为相对形式的构成。这种形式带来的视觉感受趋于安定和端庄，显示出规范有序的形式特征。如中国汉代画像砖上的图案构成，唐代铜镜上的纹样构成，我国传统的建筑（特别是宫殿、庙宇的建筑）形式，欧洲中世纪哥特式教堂门窗的布局，我国民间结婚用的双"喜"字以及一些奖章、标徽的设计等，都采用了对称的形式。在自然界中，对称美的形式也随处可见，如人的身体构造，从五官的位置到人的躯干四肢都是对称的，蝴蝶的双翅、各种树木、果实、花卉的生长结构都呈现出对称的形式美感。

对称是以中心轴做基线，形成对应的两部分，左与右或上与下为同形同量的形式，既有类似镜面反射的对称，又有多种中轴线的放射对称。对称具有力学平衡性，是取得安定统一的最简单的方法。对称的形式是最原

始古老、最简便稳妥的表现手法，如古埃及金字塔以及人自身，都是对称美的典范。对称，即对等、均齐，是事物中相同或相似形式因素之间相称的组合关系所构成的均衡。对称给人稳定、沉静、端庄、大方的感觉，产生秩序、理性、高贵、静穆的美。对称的形态在视觉上有自然、安定、均匀、协调、整齐、典雅等朴素美感，符合人们的视觉习惯。

均衡是指画面中的图形与色彩在面积大小、轻重、空间上的视觉平衡，它更注重心理上的视觉体验，是对称的变体，可以用任何一个或几个元素，也可以用明度、形态、色彩等来创造均衡。我们还可以运用重力、注意力、吸引力来达到画面的结构平衡。均衡是利用视觉量的心理平衡原理，即等量不等形，来使画面在对比变化中求得平衡的，因此是要冒风险的，而恰恰是历险之后的平衡方变得更精彩耐看，如同杂技、舞蹈表演一样，给人以惊喜和振奋。

对称是形体两个以上相应部位的等量关系，均衡是指物体的方向、位置诸因素达到相对对称。均衡结构是一种自由稳定的结构形式，一个画面的均衡是指画面的上下、左右取得面积、色彩、重量等量上的大体平衡。在画面上，对称与均衡产生的视觉效果不同：前者端庄、静穆，有统一感、格律感，但过分均等就易显得呆板；后者生动活泼，有运动感和奇险感，但有时因变化过强而易失衡。对称是均衡的一种基本形式，对称也是造型的一种方法，均衡则有更多的形式构成。

均衡形式的美感特征在于画面多个重心相互作用，对整体的和谐完美起效应，使作品看上去舒适，各组成部分穿插得当。它不像对称只能把作品的重心放在最稳定的中心线上而给人一种四平八稳的感觉，它的形式比较自由、活泼，画面达到一种平衡的美感即可。因此，在平面设计中，均衡的形式没有固定的模式，它以构成的整个印象给我们以平衡之美，因而会有较大的自由度，如运动的人体、飞翔的鸟、奔驰的兽、水流激浪都是平衡的形式。表现这种平衡美的时候，只需保持形象的动势和重心的平稳即可。

对称形式在原始艺术与民间艺术中运用得较多，与其宗教及民族习惯有关；而均衡形式在现代艺术中屡见不鲜，与现代人的生存观念和生活方式密不可分。在装饰表现处理中应根据作品的具体需求而选择对称或均衡形式，其目的是突出作品的艺术效果与魅力。对称美固然简便易行，但也容易呆板单调；均衡美虽然惊险刺激，但较难驾驭调控。因此，对称与均衡手法各有优点，应按照不同的设计意图而灵活巧妙地加以选择。对称与均衡如图 5-8 所示。

对称

均衡

图 5-8　对称与均衡

六、重复与相似

重复是设计中常用的手法之一，用来加强观者的印象，造成有规律的节奏感。重复的一般概念是指在同一视觉空间中，相同的基本形出现过两次以上的空间构成，造成有规律的节奏感，使画面统一。这种规律化的反复，能加强图像的力度，并造成极强的秩序与韵律感，获得高度的协调性与整体美感。

重复中的基本形就是用来重复的形状，它包括图形的形状、大小、方向、色彩、肌理等元素。一个基本形为一个单位，然后以重复的手法进行设计，基本形不宜复杂，以简单为主。重复多次使人印象深刻，这是重复式强调；但如表现不恰当，则会产生呆滞乏味的机械感。

重复的类型除了在日常生活中到处可见的基本形的重复，在构成设计中还有如下几种。方向的重复：形状在构成中有着明显一致的方向性。骨格的重复：如果骨格每一单位的形状和面积均完全相等，这就是一个重复的骨格。形状的重复：形状是最常用的重复元素，在整个构成中重复的形状可在大小、色彩等方面有所变动。大小重复：相似或相同的形状，在大小上进行重复。色彩重复：在色彩相同的条件下，形状、大小可有所变动。肌理的重复：在肌理相同的条件下，大小、色彩可有所变动。

相似是指在形状、大小、色彩、肌理等方面有着共同特征的基本形构成的画面，表现了在统一中呈现生动变化的效果。同中有异或异中有同的形象，都可称为相似的形象。相似是在重复基础上的轻度变异，它没有重复那样的严谨规律，比重复更生动，更活泼，也更丰富，但又不失规律感。在自然界中两个完全一样的形状是不多见的，但相似的形状却很多，比如同种植物的叶子，溪中的鹅卵石，风吹过的沙丘等，它们在形状上都很接近。

相似能产生单纯和整齐的美感，更加符合人们要求变化的心理。相似是求同存异最贴切的体现，也存在于一些模仿中。重复是简单明确的，相似利用了重复进行微妙的变化，也满足人们对秩序、变化的要求。相似是产生和谐的一个要素（形态、色彩、明暗、空白）的相似，相似的极致就是重复。

相似的类型有两种。形状的相似：两个形象如果属同一族类，它们的形状均是相似的，如同人类的形象一样。骨格的相似：骨格可以不是重复而是相似的，也就是说，骨格单位的形状、大小有一定变化，是相似的。

相似基本形可用下列方法得到。关联：一组基本形同属于一个类型、一个品种，或有相似的功能，都能成为近似的基本形。例如我国古代相传至今的"百寿""百福"。一百个"寿"和"福"字，有篆书、隶书、草书等。它们彼此间有形状和大小的变动，但都表达了"寿"和"福"的意念，所以都列入相似范围。相加相减：将两个或两个以上的基本形相加（联合）或相减（减缺），由于加减的方向、位置、大小、比例不同而获得一系列相似的形。重复与相似如图 5-9 所示。

图 5-9　重复与相似

七、放射与聚集

放射与聚集是有着明显视觉特点的形式法则，两者都是位置变化引起视觉关系变化的方式，元素所处的位置变化创造了视觉的重点。

放射是自然界中一种常见的形状。太阳四射的光芒、花瓣的结构、水面上的涟漪等都是放射状的。放射具有方向的规律性，放射中心为最重要的视觉焦点，所有的形象均向中心集中，或由中心散

开，可造成光芒四射的动感，或产生爆炸的感觉，形成强烈的视觉效果。放射是所有元素围绕一个焦点向外呈发射或环绕的状态，有运动、生长的感觉。放射容易形成一个清晰的视觉中心，用一个原点来整合、统一所有的元素。

此外，放射是渐变的一种特殊形式。放射是由有秩序性的方向变动形成的。放射的前提，是确定发射中心，中心是方向变化的根据，方向变化应有一定的规律。放射构成是渐变构成的一种特殊表现形式，通常基本形或骨格线围绕一个或几个中心，向内或向外散发，对形象高度强调，引起人的注意。

根据放射方向的不同，在构成形式上，又有各自不同的表现，归纳起来有离心式、向心式、同心式、移心式、多心式几种形式，在实际设计中，常多种形式结合使用。

1. 离心式放射

离心式放射是一种发射点在中央部位，放射线向外发射的构成形式。它是发射骨格中应用较多的一种发射形式。该构成形式的特点是基本单元从中心或附近开始向外面各个方向扩散。常用骨格线有直线、曲线、折线、弧线等。

2. 向心式放射

向心式放射是与离心式放射方向相反的发射骨格，其发射点在外部，从周围向中心发射的一种构成形式。该构成形式的特点是基本单元由外向内收进。而中心并非所有骨格的交集点，而是所有骨格的弯曲指向点，各级骨格线弯折并指向中心。常用骨格线有向内折线、向内弧线等。

3. 同心式放射

同心式放射是以一个焦点为中心，基本单元一层一层地围绕着同一个中心展开，骨格线之间的间隔可等宽、渐变或宽窄随意变化。常用骨格线有圆形、方形、螺旋形等。

4. 移心式放射

移心式放射的发射点根据需要，按照一定的动势，有秩序地渐次移动位置，形成有规律的变化。

5. 多心式放射

在一幅作品中，以数个点为中心进行发射，有的是放射线互相衔接，组成单纯性的放射构成。这种构成效果具有明显的起伏状态，空间感较强。该构成形式的特点是画面有两个以上的中心，基本单元依托这些中心以放射群形式体现。

聚集是造型空间中对基本形的一种常用的组织编排方法，基本形在整个构图中可自由散布，通过画面产生最疏或最密的地方，形成了整个画面的视觉焦点。聚集在画面中造成一种视觉上的张力，像磁场一样具有吸引力，并有节奏感。聚集也是一种对比的情况，利用基本形数量排列的多少，产生虚实、松紧的对比效果。聚集与放射相反，是向着中心回收，是内敛的团结的表现，形成跟放射相反的方向，放射是开放，聚集是回收。

在聚集构成中基本形的面积要小，数量要多，以便有聚集的效果。基本形的聚集组织，一定要有张力和动感的趋势，不能组织涣散。基本形的形状可以是相同的或近似的，在大小和方向上也可有些变化。在平面空间中，聚集构成的方式有以下几种。以点为中心的聚集构成：平面空间中有一个中心点，所有的基本形都向这个中心集中或分散。以线为中心的聚集构成：在平面空间中有虚拟概念性的线，所有基本形都向此线集中或分散。以面为中心的聚集构成：在平面空间中有虚拟概念性的面，面的面积与形状是由聚集的基本形来形成的。自由的聚集构成：在平面空间中，基本形的出现不受任何规律的制约，自由聚集、散布。放射与聚集如图 5-10 所示。

图 5-10　放射与聚集

八、渐变与特异

　　渐变是一种变化运动的规律，它是对应的形象经过逐渐的规律性过渡而相互转换的过程。渐变构成是指将基本单元逐渐、循序、有秩序变动的集合表现，它给人以节奏、韵律的美。渐变通常是从相同逐渐变化到不同，体现某种相似性，画面的元素通过渐变的方式使得不同的要素或者相同的要素既有差异又有统一。这种现象运用在视觉设计中能产生强烈的透视感和空间感，是一种有顺序、有节奏的变化。

　　渐变的含义非常广泛，除形象之渐变外，还有排列秩序之渐变。渐变从形象上讲，有形状、大小、色彩、肌理方面的渐变；从排列上讲，有位置、方向、骨格单位等的渐变。形状的渐变可由某一形状开始，逐渐地转变为另一形状，基本形可以由完整的渐变到残缺的，也可以由简单的渐变到复杂的，由抽象的渐变到具象的。渐变的节奏可以急缓任定，亦可急缓交错展开。渐变的骨格编排方式灵活而多样，划分骨格的线可以做水平、垂直、斜线、折线、曲线等各种骨格的渐变，渐变的骨格精心排列，会产生特殊的视觉效果，有时还会产生错视和运动感。虚实渐变即正形与负形的渐变，是用黑白正负变换的手法，将一个形的虚形渐变为另一个形的实形。这种渐变方式巧妙地利用了共用边缘线，完成空间与图形的转换，中间过渡地带有似是而非的特点。设计过程中应注意控制渐变的速度，"图与底"的渐变速度不宜太快，太快容易引起视觉跳动，应以一种自然的、不知不觉的转换构成虚虚实实、变化莫测的视觉空间。

　　做渐变处理时，特别要注意形象的过渡性，保持整体节奏。渐变的程度在设计中非常重要，渐变的程度太大，速度太快，就容易失去渐变所特有的规律性的效果，给人以不连贯和视觉上的跃动感。反之，如果渐变的速度太慢，则会产生重复之感，但有时慢的渐变在设计中会显示出细致的效果。

　　特异是在规律化的重复中刻意的突变。它是对同类形象中的异质形象的强调，以打破重复性的单调，能变呆板、单调为灵活、生动。形态、色彩、大小、方向、材质的不同都可能起到特异的作用，特异是一种打破常规的美。

　　特异是在一个具有规律性的有秩序的构成中，局部有个别的图形打破原有的结构规律，产生一定量的对比关系，增加视觉兴奋点和趣味性。这种局部改变要求在较平衡和谐构成画面中出现单个或多个形象对比关系。这个比例尺度的掌握十分重要。过大就会减弱变异的效果，过小又易被规律性所埋没而不能产生有活跃气氛效果的画面，过于雷同不能增强画面特异的表现能力和变异效果。特异的效果是从比较中得来的，通过小部分不规律的对比，使人在视觉上受到刺激，形成视觉焦点，打破单调，以得到生动活泼的视觉效果。应当注意特异

的成分在整个构图中的比例,如果特异效果不明显,不会引人注目,而过分强调特异则破坏了统一感。

特异依赖于秩序而存在,必须具有大多数的秩序关系,才能衬托出少数或极小部分的特异。特异的目的在于突出焦点,吸引观者的注意。任何元素均可做处理,如形状特异、大小特异、色彩特异、肌理特异、位置特异、方向特异等。

特异是在一种较为有规律的形态中进行小部分的变异,以突破某种较为规范的单调的构成形式。特异构成的因素有形状、大小、位置、方向及色彩等。局部变化的比例不能过大,否则会影响整体与局部的对比效果。特异产生对比,存在主体与次体数量的对比。通常,变异的主体处在单个或者少数的位置,次体总是处在多数的陪衬的位置。要注意的是:特异强调主体和他物之间在视觉上产生着联系,又产生了变化,是相同基础上的变化。渐变与特异如图 5-11 所示。

图 5-11　渐变与特异

九、节奏与韵律

节奏是常用于音乐中的术语,指音响节拍轻重缓急的变化和重复,以此延伸为形态诸要素的周期性反复,即按照一定的条理、秩序重复连续地排列,形成一种律动形式。它有等距离的连续,也有渐变、大小、长短、明暗、形状、高低的排列构成。

节奏体现了同一视觉要素连续重复时所产生的运动感,节奏往往呈现一种秩序美。音乐靠节拍体现节奏,绘画通过线条、形状和色彩体现节奏。节奏指的是节律运动中强弱缓急的有规律性的变化,而韵律则是在节奏基础上形成的一种富于情感起伏的律动,韵律更多地呈现一种灵活的流动美。在设计中,节奏存在于多种方式中,可以由两种同时出现的间隔合成。节奏可以是以色彩或者形状的方式同时出现,也可以通过明暗和方向的节奏掌控画面。

造型要素有规律的重复为节奏,节奏的反复连续形成韵律。节奏是韵律形式的纯化,韵律是节奏形式的深化;节奏是富于理性的,而韵律则富于感性。

在节奏中注入美的因素和情感就有了韵律。韵律就好比是音乐中的旋律,不但有节奏,而且有情调,它能增强画面的感染力,增强艺术的表现力。韵律原指诗歌的声韵和节奏,诗歌中,音的高低、轻重、长短的组合,均称为间歇或停顿。而在构成中韵律常伴随节奏同时出现,通过有规则的重复变化,使画面产生音乐诗歌般的旋律感。如果节奏与韵律运用得好,就能增加作品的美感和诱惑力。

节奏必须是有规律的重复、连续，节奏容易单调，经过有律动的变化就产生韵律，有韵律的构成具有活泼、积极的特点，有加强画面魅力的能量，产生一种连续性、流动的或者运动的感觉。节奏与韵律在视觉形象设计中表现为有一定的秩序性，同一形象按一定节奏连续反复，产生具有律动的运动感，整体上和谐、富于变化，可以使形态分别得到强调，但总体上又统一。节奏与韵律如图 5-12 所示。

图 5-12　广告作品中的节奏与韵律

十、空间与层次

空间传统的方式是利用透视学中的视点、灭点、视平线等原理来求得平面上的空间表达，透视法则是造成空间感的重要手段，形成的空间是以透视法中近大远小、近实远虚等关系来进行表现的，也是常用的传统手段。

空间是一种具有高、宽、长的三次元立体空间，对于物体而言，就是它在空间中实际占据的位置。这种空间形态也称物理空间。而在平面构成中所谈到的空间形式，是就人的视觉感觉而言，它具有平面性、幻觉性和矛盾性，即平面构成中的空间只是一种假象，三维空间是二维空间的错觉，其本质上还是平面的。

对空间的表达是形态和形态之间在视觉上形成的框架关系。在二维平面的基础上表现出带有纵深感的三维立体空间效果，需借助明暗、色彩、透视等多种表现手法才能达到，这样的空间效果使画面中形态框架关系更为复杂和丰富。此外，组成基本形的点、线、面，通过点的大小、线的疏密、面的转折或是点、线、面的组合、穿插都可呈现空间的视觉效果。空间表现可以分为以下两类。

平面性空间：多个形象（只有高度和宽度）并置于画面中，与画面平行，各形象之间无前后、远近之分。平面性空间是多种空间形式中最单纯的一种，主要通过形态之间的空隙来体现。画面中的造型要素和空间要素，都采用平面的语言形式来表达，因而平面性空间关系显得格外单纯和强烈，形与形的分离、相遇、透叠、联合、减缺、差叠、重合都能表现平面性空间。由于视线在图与底之间来回转换，由图底转换带来的动感与意趣使单纯的平面性空间显现出变化莫测的空间效果，增强了画面的可读性，为作品增添趣味和神秘感，视觉传达更具

冲击力。

幻觉性空间：在平面设计中，表现出长、宽、高三度空间关系，也称三维立体空间。在幻觉性空间里，形象之间有远近、前后之分，画面中的空间有纵深感。利用形的大小差异、面的转折、透视、影子、违背透视原理的矛盾空间表现丰富的空间关系。

一个基本形覆叠在另一个基本形之上，会有上下、前后、远近的感觉，从而形成空间层次感。物体在受光源照射后，会产生光线。光影可在形象的前面或后面，表现出形象的轮廓、体积。在前面时，光线看上去向外扩张；在后面时，光线看上去向后延伸。光线的存在使形象更富有真实感，它是空间层次感的反映。细小的形状或线条之间排列的疏密变化可以产生层次感。排列的间距越大，感觉越近，排列的间距越小，感觉越远，有一种起伏变化的空间距离感。层次关系通过构图、明暗、色彩、形状、形态的虚实等使主体呈现丰富的视觉效果。设计者可追求空间、质地以及数量、大小、方向等视觉元素变化的差异性，达到千变万化的视觉效果。

艺术构成要素之间的相互关系产生强烈的层次感觉，也就是通过要素的位置、数量、方向、深浅的变化实现平面层次的表达。除此之外，明暗、色彩更是制造层次感的好手段。线条的物理结构也可以产生运动的方向，从而暗示层次的存在，长短、曲直、粗细线条的对比产生空间层次的效果，可以独立于造型而存在，在视觉上创造时空景观。空间与层次如图 5-13 所示。

图 5-13　以明暗变化塑造浅层空间

十一、运动与静止

画面通过有秩序的逻辑结构来体现节奏和方向运动，画面的所有部分都被用来制造运动，色彩的渐进与跳跃也可以制造运动的感觉，也就是通过各部分间有方向感的形状和线条的走向来实现。在设计中，运动的方向可以让观众在无意识的情况下目光沿着主要的和次要的视觉路径游动，从而按顺序接收信息。运动的感觉通过渐次的变化产生，在绘画中表现明显，渐次变化就成为一种表现运动和速度的方式。

静止靠画面中各种力的平衡来实现，也涉及力线的方向平衡，单纯是静止产生的必要条件，色彩的冷灰是情绪宁静的色调。绘画的表面是静止的，尽管它在想象中有时会动起来，但是静止的画面可以通过各部分的位置和构造来制造运动的幻觉。运动与静止的感觉依赖于人类的视觉方式，视觉方式是在视网膜上直接获得平面的、精致的印象，而动觉方式则在眼睛肌肉运动的参与下获得感觉，是一种视觉加动觉组成的更为复杂的感觉。动中有静、静中有动、动静结合，才能产生动静有致的效果。运动与静止如图 5-14 所示。

图 5-14 运动与静止

第三节 色彩的形式法则

色彩是社会生活中不可缺少的重要元素，色彩是一种无国界的信息传达语言工具，是一种表达生活的宣传媒体。色彩是通过光的刺激而产生的一种视觉效应，是人的视觉感受的结果。色彩的应用如图 5-15 所示。

图 5-15 色彩的应用

一、对比与调和

色彩不是单独存在的，我们必须依据色彩之间的相互关系，依赖对色彩基本关系的理解，才能成功地运用色彩。色彩只有组合在一起，通过对比才能显示色彩的作用，在对比中产生美感。所有的视觉形式都在有序与

无序的对比统一之中，色调构成则是在复杂的自然色彩与人工色彩环境中，找寻有序的色彩组合关系。有序就是和谐融合的意思，是指色彩的秩序感、相互协调的色彩比例关系、匀称的物形与色彩构图等。无序则是杂乱无章，缺少规律，没有调和与统一。

1. 色彩的对比

两种以上的色彩以空间或时间关系相比较，有明显的差别时，它们的相互关系即为色彩的对比。差异越大，色彩对比越强；反之，色彩对比就趋向缓和。当各种色彩相近时，通常会在已经存在的和谐中增加轻微的对比来增加活跃的成分，激起视觉的兴趣。

1）明度对比

明度对比就是因色彩的明度不同而产生的明暗对比的视觉效果，明度对比对人眼的刺激最为强烈。明度对比弱，给人光感弱、模糊、含混的视觉感受；明度对比强，给人的感觉则是光感强、高清晰度、明白。明度对比太强会有生硬、空洞、简单化的感觉。

2）纯度对比

将两种或两种以上不同纯度的色彩并置在一起产生色彩的鲜艳或混浊的感受对比，称为纯度对比。例如：一个鲜艳的纯红和一个含灰的红色并置在一起，能比较出它们在鲜浊上的差异。在运用色彩时，如果只将高纯度的色彩堆积在画面上，会给人一种刺激和烦躁的感觉。反之，如果画面全是灰色，缺少适当纯色来对比，那么画面又容易显得单调和沉闷。

3）色相对比

色相对比是因色相之间的差别形成的对比。色相对比的强弱，取决于色相在色相环上的距离。色相距离在15°以内的对比，一般看作色相的不同明度与纯度的对比，因为距离15°的色相属于模糊的较难区分的色相。

4）形状对比

形状对比即画面上色块的形状之间的对比。形状的量感不同、面积大小不同、空间指向性不同等，所造成的视觉与心理感受亦不同。因此，借助于色彩形状在画面上所造成的力与场的效应，通过对比来增加画面的视觉张力与冲击力，会为画面效果带来无尽的情趣。

5）位置对比

位置对比是指画面上色块所处的空间位置，或靠中心，或近边缘，会在视觉与心理上造成各种不同的感觉，这种方位上的差异所造成的审美感受就是位置对比效应。可以通过调节色块在画面上的位置，使画面色彩结构取得平衡，同时又有利于画面色彩节律的传达。

6）同时对比

同时对比即画面上相邻的两种色彩都有双方推向自己的补色地位的一种惯性或错觉，如红与灰并置，灰色中就带有绿味；红与蓝并置，红色中带有橙味，蓝色中带有绿味等。这就是色彩的同时对比所造成的一系列效果，在装饰色彩表现中可利用这一效果来制造氛围，突出或强调画面上的亮点，为画面制造高潮并增添光彩。

2. 色彩的调和

色彩的调和则是把两种或两种以上的色彩按照一定的秩序和规律，经过精心设计，形成和谐统一的色调关系。两种或两种以上的色彩，有秩序、协调和谐地组织在一起，在画面上形成争让相宜、相互咬合的互动局面，从而在视觉和心理上取得最终的平衡定位，进而产生令人心情愉快的色彩搭配关系。

色彩的调和是把握色彩关系时所不容忽视的环节，实现色彩的调和有如下几种途径。

1）相近或同类因素中的调和

从色彩三要素（即明度、纯度、色相）中提取任何一种加以处理以求得统一，易制造调和。如将画面统一加大明度或降低明度，整体降低画面的纯度，或将画面整体色彩倾向于某种色相等，均易使画面色彩取得调和。

2）对比因素中的调和

对比调和是强调变化而组合的和谐色彩。把不同明度、色相、纯度的色彩组织起来，形成渐变的、有节奏的、有韵律的色彩效果，使原本对比过分强烈而刺激的色彩关系柔和起来，使本来杂乱无章的色彩有条理、有秩序、和谐统一起来。调整诸如面积、形状、位置等对比关系的强度，增加呼应的因素，靠重复与条理来提高其节律感等，以使画面柳暗花明，出现新奇别致的美感。

3）相同色相的调和

由于只有明度和纯度上的差别，所以各色的搭配给人以简洁、爽快、单纯的美。除过分接近的明度差、纯度差及过分强烈的明度差外，其他对比均能取得极强的调和效果。

调和的类型如图5-16所示。

图5-16　调和的类型

二、均衡与节奏

在造型艺术中，形体的大小比例、起伏变化，以及色彩的冷暖、明暗、浓淡、强弱、虚实，都能构成不同的节奏和韵律。

1. 色彩的均衡

从物理学上讲，均衡是左右相对称的状态；从造型艺术上讲，均衡是要素的形、色、质等在视觉中心轴线两边的平衡以及视觉上获得的安定感。色彩构图的均衡并不一定是各种色彩所占有的量（包括面积、明度、纯度、强弱）的配置绝对的平均布局，而是依据画面的构图，取得色彩总体感觉上的均衡。由于色彩的强弱、轻

重等性质的差异关系，均衡表现出相对稳定的视觉生理和心理感受，既有活泼、丰富、多变、自由、生动等特点，又有良好的平衡状态。

色彩的均衡也和色彩成比例的使用有关，色彩比例是指色彩组合设计中各部分局部与局部、局部与整体之间，长度、面积大小的比例关系。它随着形态的变化、位置空间的变换而产生，对色彩设计方案的整体风格和美感起决定性作用。

2. 色彩的节奏

节奏是建立在重复基础上空间连续的分段运动形式，并由此表现出形与色的组织规律性。色彩的节奏带有时间及运动的特征，能感知有规律的反复出现的强弱及长短变化，是秩序性形式美的一种，通过色彩的聚散、重叠、反复、转换等，在色彩的更动、回旋中形成节奏、韵律的美感。

从配色角度来看，节奏的规律形式可分为以下三种基本类型。

1）重复性节奏

重复性节奏就是通过色彩的点、线、面等单位形态的重复出现，体现秩序性美感。简单的节奏有较短时间周期和重复达到统一的特征，呈现机械和理性的感受。重复性节奏由单色或色彩单元重复构成：一种是连续重复排列，如同一色相、同一明度、同一纯度、同一面积的单色的连续重复排列，或由多种色相、多种明度、多种纯度、多种面积构成的一个色彩单元的连续重复排列；另一种为交替重复排列，由两个或两个以上的独立色或色组进行方向、位置、色调等交替的重复排列，但它的构成必须要依据一定的格式和规律相应地进行。

2）渐变性节奏

色彩按某种定向规律做循序推移系列变动，它相对淡化了"节拍"意识，有较长时间的周期特征，形成反差明显、静中见动、高潮迭起的闪色效应。渐变性节奏有色相、明度、纯度、冷暖、面积等多种推移形式，是重复性节奏的一种特殊形式，可以理解为重复过程中的逐渐变化的节奏。此外，直接渐变是指给某一种色依次混入另一种色而产生的色变过程。

3）多元性节奏

多元性节奏由多种简单重复性节奏组成，它们在运动中的急缓、强弱、行止、起伏也受到一定规律的约束，亦可称为较复杂的韵律性节奏。其特点是色彩运动感很强，层次非常丰富，形式起伏多变。但如处理、运用不当，易出现杂乱无章的"噪色"等不良效果。

色彩节奏如图 5-17 所示。

图 5-17　色彩节奏

三、呼应与重点

1. 色彩的呼应

色彩的呼应产生色彩的关联，关联产生色彩重复变化的节奏，在相关平面、空间不同位置的色彩相互之间有所联系，避免孤立状态，采用"你中有我，我中有你"的方式，即相互照应、相互依存、重复使用的手法，取得统一协调的节奏和美感。

色彩的呼应分为三种。①分散法：一种或几种色彩同时出现在不同部位，可使整体色调统一在某种格调中，除几种色彩相对集中以外，可适当在其他部位做些呼应，使其产生相互对照的态势。色彩不宜过于分散，以免使画面出现平板、零乱、累赘之感。②系列法：使一种或多种色彩同时出现在作品、产品的不同平面与空间，组成系列设计，也能产生整体、协调的感觉。③对照法：一种单色本身具有某种特性，能够引起人们的情绪反应，但当它和另外的颜色相对照时特性会发生变化，这需要大量的设计与艺术实践积累的色彩经验。

色彩的呼应在色彩设计中表现为各种颜色不应孤立地出现在面的某一方，而应在与它相对应的一方（如前后、上下、左右等）配以同种色或同类色，构成呼应关系。色彩的呼应有局部呼应和整体呼应两种基本形式。一幅色彩设计作品往往需要多种色彩搭配构成，在这些色彩的组织搭配中有一些色处于画面的主要地位，起到主导色彩的作用，这种色称为主色。其他色则处于相对次要的地位，起到陪衬主色的作用，这类色称为宾色。主宾色的搭配，构成了色彩视觉的基本层次。

2. 色彩的重点

在组配色调过程中，有时为了改进整体设计单调、平淡、乏味的状况，为了吸引观者的注意力，增强活力感觉，一般在画面中心或主要位置设置色彩的重点色。重点色常选用比基调色更强烈或对比鲜明的色彩。

自然界中，色彩的重点具有鲜明的成分，或吸引物象，或警告敌方。在艺术表现中，重点的色彩传达了绘画的主题和作者的情感。在设计上，为打破设计单调、平淡、乏味的局面，增强活力，通常在作品或产品某个部位设置强调、突出的色彩，让它起到画龙点睛的作用。

色彩的重点采用对比的手法，在适度和适量方面的使用上应注意：重点色面积不宜过大，否则易与主色调冲突，进而抵消，失去画面的整体统一感；面积过小，易被周围的色彩同化，不被注意而失去作用。恰当面积的重点色，能为主色调做积极配合和补充，彼此相得益彰、统一又活泼。重点色不宜过多，否则会破坏井然有序的效果，产生无序、杂乱的弊端。同时应注意重点色与整体配色的平衡，它们不应分离。呼应与重点如图 5-18 所示。

图 5-18　呼应与重点

四、形状与面积

1. 色彩的形状

一种颜色的出现总是伴随一定的形状同时被感受，而对比着的色彩也会因形状的变化而受到影响。红色的重量感、不透明感、庄重感同正方形的静止、庄重和稳定感一致。三角形的尖锐、冲动、

缺乏重量的特点同黄色的明澈、刺激性、轻量感相称。不断移动的、柔软的、可爱的圆形同色彩中的透明、遥远又亲切的蓝色相一致。

形状对色彩的影响主要体现在形的聚散方面：形状越集中，色彩对比效果越强；形状越分散，对比效果越弱。这是因为分散的形状分割了画面的底色，双方的面积都缩小而且分布均匀了，使对比向融合方面转化。若分割很碎，则产生空间混合的效果。因此，形的聚散会影响到色彩的效果。

圆形代表着保护或无限。它限制里面的东西，同时不让外面的东西进来，代表着诚信、交流、圆满和完整。圆形仿佛可以自由移动或滚动，它的运动感体现了能量和动力。圆形的完整性暗示了无限、团结，圆形优美的曲线常常象征女性化，代表温暖、舒适，同时给人以性感和爱慕的感觉。正方形和长方形总是代表着符合、安宁、稳固、安全等。它们是熟悉的和值得信任的形状，其角度代表着秩序、数理和正式。长方形是最常见的几何形状，我们阅读的大多数文本都隐藏着长方形或正方形。三角形代表着稳定，当它旋转时则代表了紧张、冲突、运动感和侵略性。三角形是平衡的，能够成为法律、科学与宗教的象征。三角形一方面可以用来代表金字塔、箭头和锦旗等熟悉的主题；另一方面可以代表宗教三位一体、自我发现和启示。

2. 色彩的面积

形状作为视觉色彩的载体是色彩存在的形象要素之一，其总有一定的面积，因此，从这个意义上说，面积也是色彩不可缺少的特性。一个颜色的出现总是伴随一定的形同时被我们感受。形状由集中到分散逐渐分割，尽管画面总的色量未变，但对比的效果却大大改变了。

从色彩对比的整体效果来看，面积比例的悬殊会削弱色彩的冲突性效果。但从色彩的同时性作用考虑，面积对比越悬殊，小面积的色彩承受的同时性效果越强，这是一个十分有趣的色彩对比特性。色彩面积的占用与合理配置在色彩构成中是相当重要的。随着色彩面积大小的增减，色量等也会随之增减，对视觉的刺激与心理的影响也会随之增减。$1cm^2$ 的黑色出现在视觉范围里，会给人一种清晰干净的视觉效果；在 $1m^2$ 的黑色面前，人会产生一种严肃、沉闷的心理感受；而人处在 $100m^2$ 的黑色包围中，则会有一种消极的感觉，进而产生一种阴森恐怖的心理反应。

只有相同面积的色彩才能比较出实际的差别，互相之间产生抗衡，对比效果相对强烈。对比双方的属性不变，一方增大面积，取得面积优势，而另一方缩小面积，将会削弱色彩的对比。色彩属性不变，随着面积的增大，对视觉的刺激力量加强；反之，则削弱。因此，色彩的大面积对比可造成眩目效果，如户外广告及宣传画等，一般色彩都较集中，以达到引人注意的目的。中等面积的色彩多用中等程度的对比，如服装配色中，邻近色组及明度中调对比就用得较多，它们既能引起视觉兴趣，又没有过分的刺激。小面积的色彩常用鲜色和明色以及强对比色，如小商品、小标志等，目的是醒目。色彩的形状与面积如图5-19所示。

五、空间与层次

1. 色彩的空间

在一个构成中，色彩应用与基底的关系可以进一步强化层次关系。把一个形状置于一个颜色不同的基底上，这个形状或者与基底靠近，或者与基底相分离，这取决于它们的色彩关系。如果前景元素和背景元素的色彩相互关联，这些元素将处于相似的空间深度。如果它们是互为补充的关系，那么这两个元素所占据的空间深度将大不相同。

色彩虽然是一种比空间形象更抽象的感觉，但这种感觉总是依附在某种空间形式之上。色彩感觉与空间形

图 5-19　色彩的形状与面积

式是不可分割的，也是相互影响、相互联系的。色彩具有许多空间特性，暖色、高明度色等有扩大、膨胀感，冷色、低明度色等有收缩感。在三原色当中，蓝色有后退感，黄色有前进感，而红色则静静地处于空间深度的中景位置。色彩的空间主要体现在以下几个方面。

1）色彩的扩张与收缩感

波长长的暖色光、光度强的色光对眼睛成像的作用力比较强，从而使视网膜接收这类色光时产生扩散性，造成成像的边缘出现模糊带，产生膨胀感；反之，波长短的冷色光，相比之下有收缩感。一般而言，暖色、浅色、亮色有扩张感，而冷色、深色、暗色有收缩感。这是一种由色彩所唤起的空间广延度上的关联感觉。

2）色彩的进退感

实质上处于同一距离上的不同色彩，会造成不同的深度印象，即有的色彩有抢前的趋势，而另外一些色彩则有后退的倾向。一般来说，进退感对比最强烈的色彩组合，是互补色关系。在"红—绿""黄—蓝"和"白—黑"这三组两极对立的色彩组合中，红、黄、白会表现出十分突出的抢前趋势，而绿、蓝、黑则明显地退缩为前者的背景。一般而言，冷色系蓝、绿、紫色是后退收缩色，有加大空间的感觉；黄、橘色是前进膨胀色，会使空间产生拥挤感。一般而言，色彩越浅，空间感觉越宽阔。

此外，色彩的明度特性和纯度特性对色彩空间的营造也有一定的关系。色彩的明度特性是指色彩从明到暗的色彩区域变化特性。它不仅仅只是黑和白或者从黑到白的变化，每一块色彩都有一定的明度，尤其在大空间中，这种明暗变化是大的区域变化，不可过多关注区域中的局部变化，否则会失掉对整体空间关系的把握。色彩的纯度特性即色彩灰暗度与色彩光艳度的特性。一种色彩在没有调和其他色彩时它的纯度状态是最纯的，随着它调和的色彩的量与数的不断增加，它的纯度也将不断降低，纯度低并不一定说明其明度也低。在大空间色彩的塑造中，由于空间距离的变化，空间色彩的结构特征明显地显现出来，色彩的纯度变化，也具有了明确的色彩区域的基本特征。

2. 色彩的层次

色彩的层次是指把作品去色之后，作品中表现出的从黑到灰到白的存在比例。如果一幅作品的黑色比较多，

那么其整体效果就会显得很沉重；如果白色很多的话，那么整体效果就会显得很苍白；如果灰色很多，白色与黑色都很少，那么整个版面就显得很脏了。若大家看到了一个被去色的图，它的很多地方只是一种色彩，那么这个图在色彩表现上就显得单调、没有生气，这时注意主色与辅色之间的色彩层次关系就显得尤为重要了。

把色彩运用于设计中，丰富的色彩层次可以呈现作品层次关系，亦即形状在空间中的层次顺序。在黑白构成中，这种内在的层次关系可以通过色彩应用或制造暖色关系来夸大。色彩的不同，可以极大地强化对层次关系中空间深度的感知，并且造成层次关系之间更大的分离。例如，如果一个位于层次关系顶端的元素，被设置为纯度较高的橙红色，而背景选择了冷灰，那么在层次关系中，这种效果将会在视觉上进一步拉大距离。尽管色彩的明度相近，但在空间的感觉中，高纯度的橙红色形状将给人以前进感，而冷灰色形状则给人以后退感。

色彩的层次与色彩的前进感、后退感有关。通过前面的讲解，暖色、纯色、亮色、大面积色一般具有前进感；冷色、含灰色、暗色、小面积色一般具有后退感，但这是相对而言的。在分析某一色块的层次关系时，应把它放在具体的色彩环境中。比如：在黑地上的任何明亮色都有前进感，可是在白地上的任何深暗色也有前进感；红地色上的黄色具有前进感，当扩大黄色变为背景色时，红色又具有了前进感。因此，色彩的布局直接影响色彩的层次感。空间与层次如图 5-20 所示。

图 5-20　空间与层次

六、象征与心理

由单纯的色彩发展到象征与心理性色彩，是人类自发色彩意识走向自觉的标志。随着色彩意识的不断深化，人们对色彩的认识也逐步提高。设计色彩是根据色彩本身的性格使色彩倾向理想化，起到一种超于形象自身的作用，从而创造一种意境，像文学作品中的象征手法一样。充分、合理地利用色彩的象征与心理作用，会在设计色彩中起到事半功倍的作用。

1. 色彩的象征

经过长期的文明发展的积累，我们已经对色彩形成了民间的、民族的、国家的等带有一定观念性的认识，色彩成为民族文化的一部分，例如红黄几乎成为中国文化的色彩代表。在绘画上，艺术家也发挥色彩在表现力

上的优势来象征思想，使其作品在内容上或意义上更有力度，体现纯洁、忠诚、勇敢、邪恶等抽象概念。

在不同的文化和地域环境中，象征性地用色方式在历史的传承中延续下来，色彩的运用具有指定事物的象征意义。色彩的运用方式，具有一定的规范性、限定性，但色彩的运用却是非常灵活的，限定中的色彩可以随意地相互组合，在不同的组合关系中呈现出丰富的象征性色彩结构。其基本方法大多是在几种同类色的基础上，施以少量的对比色彩，色彩的空间设定也从传统的平均用色，转向灵动的色彩布局，成为一种独特的用色方式。

色彩的视觉感受和象征性是有共性和个性之分的。如黄色的视觉感受，在共性上是可以使人具体联想到闪电、灯光，给人光明、快乐、富贵的印象，有明快、响亮的听觉通感和香甜的味觉通感，在设计色彩中以食品类用得最为广泛，可以象征财富和权力。再如红色，它给人的视觉感受是使人具体联想到火、血、太阳，给人喜气、热情、警告的印象，有呐喊、热闹的听觉通感和辛辣、甜蜜的味觉通感，可以象征喜庆和丰收。红色运用到设计色彩中几乎在任何情况下都能引起鲜明生动的印象，红色能表达出人性中的光明和愉快。绿色给人的感觉是生命的活力、感情的充实，代表宁静、安全、和平、希望和青春。绿色在设计色彩中表现宁静、自然、生态、环保等主题。蓝色是一个明度领域很窄的颜色，它是蓝天、晴空下大海的颜色，蓝色给人的心理感觉是冷静、忧郁、清爽，象征智慧与品质。色彩的象征表现如图 5-21 所示。

图 5-21　色彩的象征表现

2. 色彩的心理

不同波长色彩的光信息作用于人的视觉器官，通过视觉神经传入大脑后，经过思维，与以往的记忆及经验产生联想，从而形成一系列的色彩心理反应。随着长期的色彩创作和色彩研究，人们逐步认识到对色彩世界的感受是由多种信息引起的综合反应，除了视觉上的，还有听觉、味觉、触觉、嗅觉等其他感觉的参与，这些都会影响色彩的视觉心理反应。根据人们在色彩心理方面存在的共同感应，色彩的心理主要表现在下列几个方面。

1）色彩的冷暖感

色彩本身并无冷暖的温度差别，是视觉色彩引起人们对冷暖感觉的心理联想，如：人们见到红、橙、黄等色后，马上联想到太阳、火焰、热血等物象，产生温暖、热烈、危险等感觉；见到蓝、蓝紫、蓝绿等色后，很容易联想到太空、冰雪、海洋等物象，产生寒冷、平静等感觉。色彩的冷暖是相比较而言的，同样一种色相，由于色彩的对比环境不同，会产生不同的变化。

2）色彩的轻重感

色彩的轻重感主要取决于明度。明度高的色彩使人联想到蓝天、白云、棉花、羊毛等，产生轻柔、上升、灵活等感觉；低明度色具有重感，易使人联想到钢铁、大理石等物品，产生沉重、稳定、降落等感觉。白色最轻，黑色最重。

3）色彩的强弱感

色彩的强弱感取决于色彩的知觉度，凡是知觉度高的明亮鲜艳的色彩具有强感，知觉度低下的灰暗的色彩具有弱感。色彩的纯度提高时则强，反之则弱。色彩的强弱与色彩的对比有关，对比强烈鲜明则强，对比微弱

则弱。有彩色系中，红色为最强，蓝紫色为最弱。

4）色彩的软硬感

色彩的软硬感与色彩的轻重、强弱感觉有关：轻色软，重色硬；弱色软，强色硬；白色软，黑色硬。中高明度、中低纯度的色彩搭配易取得和谐的软感，明度高、纯度低的色彩有软感，中纯度的色也呈柔感，因为它们易使人联想起骆驼、狐狸、猫、狗等动物的皮毛，还有毛呢、绒织物等。低明度、高纯度或低纯度的色彩搭配易取得硬感的色彩效果。

5）色彩的明快与忧郁感

色彩的明快与忧郁感主要与明度和纯度有关，明度较高的鲜艳之色具有明快感，灰暗浑浊之色具有忧郁感。在无彩色系列中，黑色与深灰色容易使人产生忧郁感，白色与浅灰色容易使人产生明快感。色彩对比度的强弱也影响色彩的明快与忧郁感，对比强者趋向明快，对比弱者趋向忧郁。纯色与白色组合易明快，浊色与黑色组合易忧郁。总之，高纯度色、丰富多彩色、强对比色感觉跳跃、活泼、有朝气，冷色、低纯度色、低明度色感觉庄重、严肃。

6）色彩的兴奋与沉静感

色彩的兴奋与沉静感取决于刺激视觉的强弱。其影响最明显的是色相，红、橙、黄色具有兴奋感，青、蓝、蓝紫色具有沉静感。偏暖的色系容易使人兴奋，即所谓"热闹"；偏冷的色系容易使人沉静，即所谓"冷静"。在明度方面，高明度之色具有兴奋感，低明度之色具有沉静感。在纯度方面，高纯度之色具有兴奋感，低纯度之色具有沉静感。色彩组合的对比强弱程度直接影响兴奋与沉静感，强者容易使人兴奋，弱者容易使人沉静。

7）色彩的华丽与朴素感

色彩既可以给人以华丽雍容的感觉，又能给人朴实无华的韵味。华丽与朴素感主要取决于色彩的高纯度的对比配置，其次是明度和色相的微妙变化。色彩的三要素对华丽与朴素感都有影响，其中纯度关系最大。明度高、纯度高的色彩，丰富、强对比的色彩感觉华丽、辉煌。明度低、纯度低的色彩，单纯、弱对比的色彩感觉质朴、古雅。为了增加色彩的华丽感，金、银色的运用最为常见。色彩的华丽与朴素感还体现在对质感和肌理的合理运用上，表面光滑、闪亮的色彩容易呈现华丽的视觉感染力，表面粗糙、对比弱的色彩则易体现出朴素的味道。

8）色彩的舒适与疲劳感

色彩的舒适与疲劳感实际上是色彩刺激视觉生理和心理的综合反应。可以说，凡是视觉刺激强烈的色或色组都容易使人疲劳。其中，红色刺激性最大。绿色是视觉中最为舒适的色，它能吸收对眼睛刺激性强的紫外线。一般来讲，纯度过强、色相过多、明度反差过大的对比色组容易使人疲劳。但是过分暧昧的配色，由于难以分辨，也容易让人产生疲劳。

9）色彩的积极与消极感

色彩的积极与消极感与色彩的兴奋与沉静感相似。歌德认为，一切色彩都位于黄色与蓝色之间。他把黄、橙、红色划为积极主动的色彩，把青、蓝、蓝紫色划为消极被动的色彩，把绿、紫色划为中性色彩。积极主动的色彩具有生命力和进取性，消极被动的色彩是表现平安、温柔的色彩。象征与心理如图5-22所示。

七、联想与意象

色彩的联想是人的心理活动的结果，当色彩现象对人的视神经产生刺激时，自然就会引起心理上的兴奋感，从而唤起感觉的经验。色彩的联想与意象是个人的经验、记忆、思想和意见对色彩产生的投影。这与人们的文化修养与生活经验密切相关。往往一个色调就可激发起观者的丰富联想，使色彩传情达意的功能得到实现，同

时色彩的意境、情调亦得通过受众的联想来共同完成。

图 5-22　象征与心理

1. 色彩的联想

具有存在形态的具体物品和色彩的关联被称为色彩的联想性。自然界的事物具有基本固有色，固有色会形成对一个事物惯性的色彩联想。人们的视觉对色彩有一般的普遍的共同感觉反应：想到树就会想到绿色，想到天空就会想到蓝色，想到旗帜就会想到红色。反之亦然，比如看到黄色就会想到香蕉和菠萝，看到红色就会想到草莓、苹果和太阳，色彩具有可以诱发出某些观念的力量。

色彩的联想分具象联想和抽象联想。具象联想是人们看到某种色彩后，会联想到自然界、生活中某些相关的事物，像太阳、苹果等这样的词是具象联想语。抽象联想是人们看到某种色彩后，会联想到理智、高贵等抽象概念，像热情、愤怒等词是抽象联想语。联想是思维的延伸，色彩设计的成功取决于观者感知和认同其色彩传递的信息和语义，如蓝色的真诚与诚实，红色的危险、勇敢、激情，紫色的高贵等。不同色彩的联想都有各自不同的概念，设计正是利用色彩的不同个性使观者产生联想。比如：温暖，如果使用易于让人联想起水和冰的蓝色，就不如用能够让人联想起火和太阳的红色；冰箱和电风扇，如果使用红色或橙色，就不如使用凉爽的蓝色；想到可爱的婴儿，就会使用粉色；想到高贵、成熟就会选用紫色等。所以，在选择色彩时要考虑和整体气氛相符合的因素。

色彩的联想是自由的，但它又有一定的规律，下面来探讨不同色彩的联想。

1）红色

红色是让人感觉火热、充满力量和富有能量的颜色。淡红色和粉色有温柔、可爱的感觉；暗红色给人沉静、高雅的印象。红色系的色彩，能让人联想到火焰、太阳、红旗、口红、血液、玫瑰、红豆等。

2）橙色

橙色不如红色那么强烈，是传达活泼、健康感觉的开放性色彩。因其色彩醒目，故经常被用于食品广告中。橙色系的色彩，能让人联想到胡萝卜、橘子、肌肤、砖、土壤、巧克力、骆驼等。

3）黄色

黄色是洋溢喜悦与轻快的色彩，又是遥遥之外希望引人注目的色彩，因此常被用在提醒注意事项的场合。

例如：施工现场以黑与黄相搭配，表示提醒注意。黄色系的色彩，能让人联想到月亮、向日葵、柠檬、油菜花、香蕉等。

4）绿色

绿色使人联想到大自然中的清新美丽，是一种能让人放松、解除疲劳的色彩。它宛如新生的嫩芽，象征着生命的和平与安全。"绿色是安全的象征"这一观念在脑海中根深蒂固。绿色系的色彩，能让人联想到春天、嫩叶、草原、青苔等。

5）蓝色

蓝色是使人心绪稳定的色彩，使人联想到大海的静寂、天空的湛蓝以及变幻莫测、宇宙的无边无际。而明丽的蓝色又象征着理想、自立和希望。暗蓝色让人感觉冷峻，蕴涵着一种忧郁之感，同时它又代表诚实、忠诚等含义，是大多数人钟爱的色彩。蓝色系的色彩，能让人联想到海洋、天空、水、宇宙等。

6）紫色

紫色一直被认为是高贵的象征而颇受推崇。同时，紫色也是孤傲、消极、病态的象征。淡紫色使女性的形象优雅、温柔，而深紫色会让人感觉华丽、性感。紫色系的色彩，能让人联想到化妆品、女性、紫罗兰、葡萄、薰衣草等。

7）白色

白色具有明亮、纯粹、洁净、坦诚之意。寂静、洁白的雪景，纯白色的婚纱都给人一种一尘不染的感觉。白色因其象征着崭新的开始以及一尘不染的感觉而一直深受人们喜爱。白色能让人联想到牛奶、护士、珍珠、云朵、纸张、兔子等。

8）黑色

黑色是最暗的颜色，总能让人联想到一些消极的东西，诸如恐怖、黑暗、不安、罪恶等。黑色表达着一种向周围的压抑和桎梏反抗的情绪。把较暗的色彩混合后就会无限地接近黑色，可以说，黑色是一种隐藏着无限发展性和可能性的色彩。黑色会让人联想到乌鸦、炭、黑夜、墨、眼睛、恶魔等。

9）灰色

白到黑之间构成了灰，从浅灰到暗灰有若干种灰色，它给人宁静、高雅的印象，同时还给人以朴素、孤寂的感觉。一般认为，灰色是无性格、无主见的色彩，可以与纯色任意搭配，同时也是具有摩登感的色彩。灰色会让人联想到水墨画、影子、烟、瓦、道路等。

2. 色彩的意象

看到色彩，除了会感觉其物理方面的性质，心里也会立即产生感觉，这种感觉为印象，也就是色彩的意象。色彩的意象多通过高明度、低纯度、甜美的色彩元素组成的色彩形象来体现，如白和红的配色是浪漫可爱的形象，白色、粉色、玫瑰色的组合是幻想的形象，整体色调有一种典雅的感觉。柔软的褐色系列和橙色系列的配色是温和、愉快的形象，包括温柔的、可爱的、天真烂漫的等。以淡黄色、浅果绿色、淡玫瑰紫色、淡蓝色等，可营造一种略显华丽、甜美可爱的色彩形象。联想与意象如图5-23所示。

图5-23 联想与意象

下面具体介绍不同色彩的意象。

1）红色的色彩意象

红色容易引起注意，所以在各种媒体中被广泛地利用，常用来传达有活力、积极、前进等含义的企业形象与精神。另外，红色也常用来作为警告、危险、禁止、防火等标示用色。

2）橙色、黄色的色彩意象

橙色、黄色的明度高，是令人快乐的颜色，也是被公认的使人感觉最强烈的色彩，给人活力、积极、热闹等印象。此外，在工业安全用色中，黄色常用来警告危险或提醒注意，如交通信号标志上的黄灯，工程用的大型机械，学生用雨衣、雨鞋等，都使用黄色。

3）绿色的色彩意象

在商业设计中，绿色所传达的清爽、理想、希望、生长的意象，符合了服务业、卫生保健业的诉求。为了避免眼睛疲劳，许多产品采用绿色。绿色常被用来做空间规划色彩及标示医疗用品。

4）蓝色的色彩意象

蓝色具有沉稳的特性，具有理智、准确的意象。在商业设计中，强调科技、效率的商品或企业形象，大多选用蓝色当形象色。另外，蓝色也代表忧郁，这个意象常运用在文学作品或有感性诉求的商业设计中。

5）紫色的色彩意象

由于具有强烈的女性化性格，在商业设计用色中，紫色受到相当多的限制。除了和女性有关的商品或企业形象之外，其他类的设计不常采用紫色为主色。

6）褐色的色彩意象

在商业设计中，褐色通常用来表现原始材料的质感，如麻、木材等，或用来传达某些饮品原料的色泽即味感，如咖啡、茶、麦类等，或强调格调古典优雅的企业或商品形象。

7）白色的色彩意象

在商业设计中，白色具有高端、科技的意象。纯白色会给人寒冷、严峻的感觉，所以在使用白色时，一般会掺一些其他的色彩，如调制成象牙白、米白等。在生活用品如服饰用色上，白色是永远流行的主要颜色，可以和任何颜色搭配。

8）黑色的色彩意象

在商业设计中，黑色具有深邃、稳重的意象。许多科技产品的用色，如电视机、跑车、摄影机的色彩，大多采用黑色。在其他方面，黑色具有庄严的意象，常用在一些特殊场合的空间设计上，生活用品如服饰设计大多利用黑色来塑造高贵的形象。黑色也是一种永远流行的主要颜色，适合和许多色彩搭配。

9）灰色的色彩意象

在商业设计中，灰色具有柔和、高雅的意象，属于中间性格，大众皆能接受，所以灰色也是永远流行的主要颜色。许多高科技产品，尤其是和金属材料有关的产品，几乎都采用灰色来传达高级、科技的形象。使用灰色时，只有利用不同的层次变化组合或搭配其他色彩，才不会有沉闷、呆板、僵硬的感觉。灰色的色彩意象如图5-24所示。

八、经典与流行

色彩作为一种视觉表象，彰显着时代特色，传达着时代观念。不同的色彩理念，有着不同的色彩形式的表

图 5-24 灰色的色彩意象

达，与时尚有着紧密的联系。在现今社会，时尚逐渐成为一种大众追求，色彩的经典与流行是基于人们对色彩的视觉反射和心理反应的，它影响着设计的审美和面貌。把握色彩的经典与流行，在于把握其内在精神。

1. 色彩的经典

色彩作为流行文化的一个重要载体，它直接构成人们的视觉感受，影响着人们的思想、情绪和精神风貌，它又是与人们进行情感交流的重要手段。在设计中，不同的色彩会引起人们不同的心理效应和心理感觉。不同时期，人们对色彩的喜好是受当时的政治、经济、文化背景影响的，而一些经典色彩的流行，却旷日弥久。

发展至今，色彩的运用已没有阶级的限制，大众可以自由地使用。对色彩的运用，直观体现出用色者的个人品位和修养。不同的地域，也有其鲜明的用色取向，形成经典的色彩案例，例如地中海建筑的蓝白色装饰特点，让地中海建筑早现出了鲜明的风格，再如在艺术特色上中国南方温婉清新的淡彩和北方粗犷老辣的浓墨重彩，色彩的形象背后体现的是地域的特征。不同的文化形态也直接影响着色彩的表现，色彩的运用体现着一定时期的文化崇尚，中国传统的天人合一的思想不仅体现在对内在精神的体悟上，而且融入日常生活的行为中，赋予了色彩深厚的文化底蕴。经典色彩如图 5-25 所示。

2. 色彩的流行

色彩是有内涵的，流行色彩实际上是社会的客观现象存在于各个社会历史阶段的社会思潮的具体反映，是人们对色彩喜好追求的视觉心理反应和视觉生理满足的形象表现。流行色的出现，是因为不同的人有着不同的色彩偏好。色彩偏好的特征是个性化并具有时间性和社会性，它会随着时间的流逝和社会风气的影响而发生变化。这种个人色彩嗜好向社会群体妥协，并转而追逐潮流的现象十分普遍，由此就产生了流行色。

进一步说，流行色即变化的、适应的、时尚的色彩风格。流行色首先要具有时效性，它是跟着时代发展不断变化的色彩。要锁定消费者的视线，就要注重色彩的魅力，它是消费产品的"脸面"，就凭着这张色彩的"脸面"才能被消费者相中。

而现今色彩体现的就是时代的多元和自由。色彩是表象，意识形态是主导，每一个时期由于其特定的历史局限性而形成了色彩发展的特点，可以通过时代的发展，来认识形成色彩流行的因素。在奴隶社会和封建社会，受诸子的学说和传统哲学思想的影响，当时以黑、白、玄、青、黄为正色，它们被广泛运用，其他颜色只作辅

助运用。因而，色彩的流行变化不大。在资本主义社会，先进的科学技术为获取和运用丰富的色彩提供了可能，在繁荣的经济推动下，色彩的流行变化频繁。20世纪以来，现代主义、国际主义风格的产品和当前的高科技产品，看起来都是一样的几何形态，成为失去审美意义的简单造型，于是人们为了满足审美心理需求，开始在色彩方面追求丰富以期打破造型上的单调。从新世纪开始流行色就由冷变暖，甩掉了世纪末沉重的灰暗，迎来了新世纪明媚的亮色，艳丽的粉色系和黄色系传达了勃勃生机和对未来的美好憧憬。如今，粉色调、灰色调、艳丽的色彩交替出现在时尚界。

今天，人们在不断地求新求异，信息的多元化和快速更替导致了流行色的快速更新，色彩的时尚流行趋势是一种无主导色彩的多元化流行。时尚流行色彩的设计应在充分把握色彩的物理性、心理性和象征性的基础上，在充分掌握色彩在不同历史时期的流行变化规律和流行变化的原动力的前提下，用求变创新的理念设计出符合时代特征和人们心理需求的时尚流行色彩，引导人们对色彩的时尚追求。流行色彩如图5-26所示。

图 5-25　经典色彩

图 5-26　流行色彩

单元思考与练习

一、思考

1. 简述形式与形式感的区别。
2. 图形的形式法则有哪些？
3. 简述比例与分割对画面空间的影响。
4. 以红色为例，谈谈色彩对视觉心理的作用。

二、练习

1. 基础构成形式训练：重复构成、近似构成、发射构成、密集构成、对比构成、肌理构成、图底构成，任选4种构成形式，训练形与空间的各种构成关系及所能形成的不同的视觉效果。

要求：每个12 cm×12 cm，间距1 cm，装裱在25 cm×25 cm的卡纸上。

2. 色彩的调性提炼与面积对比训练：选择1张色彩调性明确的图片，提炼其中可以应用的几种色彩，通过改变这组颜色的面积大小，形成主次色彩的组合。

要求：12种组合方案，每个9 cm×9 cm，间距1 cm，装裱在31 cm×41 cm的卡纸上。

3. 色彩同时对比与视错觉训练：将同样明度与形状的灰色分别置入3组对比色中，观察灰的色彩倾向；将同样明度、色相与形状的色彩分别置入3组不同的对比、邻近色中，观察它们的色彩倾向。

要求：每组各6张，单张9 cm×9 cm，间距1cm，分别装裱在2张21 cm×31 cm的卡纸上。

作业提示：本课题训练学生的分析思维，学习图形与色彩的形式法则，充分呈现图形与色彩对画面的表现力。

三、作业案例

练习一：对基本形的位置、大小、数量等因素进行排列与布局，构成不同的形式关系，如图5-27所示。

练习二：通过对色彩面积分析组合练习，拉大辅助色与点缀色之间的面积差别，形成不同色调下丰富的色彩变化，如图5-28所示。

练习三：对相同大小、形状、色相的图形，同时对比观察，比较不同色彩产生的效果和错觉，如图5-29所示。

图5-27　基础构成形式训练案例

图 5-28 色彩的调性与面积对比作业案例

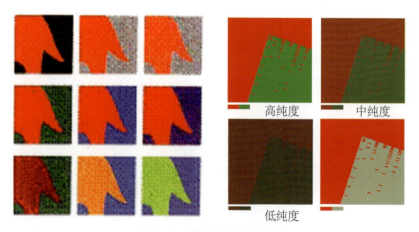

图 5-29 色彩的同时对比案例

SHEJI JICHU

第六章
设计的表现手法

设计是一个协调矛盾和解决问题的过程。设计基础着重表现方法与表现技巧的研究，通过观察、认识、分析对象并结合不同的工具、材料和技法来深化传达的内容。设计的表现手段重在视觉表现的策略与方法。

作为一种创造性活动，设计本身是抽象和无形的，设计的表现手段在设计中扮演着极为重要的角色。设计师的创造力来源于创新思维，创新思维的培养靠渊博的知识和刻苦的思维训练来完成。设计师用联想、想象、直觉的形象思维进行发散，用分析、判断、推理、归纳的逻辑思维进行收敛。设计的表现手段能最大限度地发掘设计资源和开发设计思维。

第一节　表现工具与手法

一、手绘形式

手绘是设计表现中一种常用的手段和途径，通过手绘，形体便跃然纸上。手绘这种形象化的创作方式，是思维能力、想象创造能力和绘画表达能力三者的综合。手绘设计是一种返璞归真的创意行为，其力度和分量为手绘效果图带来个性和灵性。手绘作为一种表现技法具有多样化形式，深受人们喜爱，绘画工具有水彩笔、马克笔、彩色铅笔等。色料、工具由于各自的属性不同，表现出来的效果也各不相同。

手绘线条图像具有叙事、交流、抒情等多种功能，手绘线条图像不受时间、地点的限制，不受工具、技法的约束，具有极为广泛的实用性。手绘是个人对视觉信息最直接的反映和处理，它不仅是一种设计思考，而且是一种视觉语言表达方式。长期的手绘训练可提高设计师的视觉敏感性，提高设计师理解、表达视觉信息的能力。这种视觉敏感性有助于发现"问题"所在，捕捉设计灵感。

手绘表现过程伴随着创作激情，是思想和形象的交融过程。徒手写生及对资料的临摹不仅是设计师对产品的尺度、材质、色彩、形态的体验，而且是应用联想、想象、直觉的形象思维进行形态创作和审美情感表达的过程。手绘是非常便捷和实用的设计语言。从促进设计构思、提高视觉修养、培养创新思维来看，手绘表现对设计师是极其重要的。无论设计表现手法如何更新，手绘的快速表现特征和实用价值始终不会变。

手绘图像的特点是能比较直接地传达作者的设计理念，作品生动、亲切，有一种回归自然的感情因素。手绘图像，通常是作者设计思想初衷的体现，能及时捕捉作者内心瞬间迸发的思想火花，并且能和作者的创意同步。无法否认，在完成设计基础课程中的一些练习时，手工制作的方式有时具有无法替代的优势，例如在训练点、线、面的形态与感受时，常常会要求学生完成一组"酸、甜、苦、辣"的抽象表现。采用吹、撒、滴、流等手法，利用墨水在纸张上所形成的偶然效果，常常会带来很有意思的有机形态，能表现特定的感觉联想。对于这些宝贵的手工制作感受，要有意识地将其保留下来，并鼓励大家积极尝试，探索自然材料与肌理的质感体验。手绘表现的海报作品如图 6-1 所示。

第六章　设计的表现手法

图 6-1　手绘表现的海报作品

二、摄影表现

设计基础的摄影图像与一般艺术的摄影图像的最大不同就是设计基础的摄影图像要表达的是设计创作的主题，它扩大主题的真实感，增强直观性和说服力。设计师在运用摄影图像时为了将主题表现得更加生动和不同凡响，也为了配合设计意念，经常制作一些特别的道具或装置，为摄影图像增添特别的意义。摄影表现的海报作品如图 6-2 所示。

摄影表现可以直接引导观众的视线，使其集中在主体上。利用前景形成的线条透视或空间透视等，可以平衡画面，表现空间的深度，符合人们的视觉习惯，使人感到很自然、亲切，增强画面的感染力。摄影表现重在摄影画面中对前景的处理，可以通过前景从各方面来帮助设计师进行画面构图和主题表达。前景处理过程中要注意的问题如下。首先，要与主题配合得当，不能有损于主题的表达。其次，不能混淆主体，影响主体的突出。当透过前景观看主体时，前景的线条不能过于繁杂，影调不宜过亮，否则可能影响主体的突出。再次，前景的形式要美观。前景有装饰作用，能起到美化画面的效

图 6-2　摄影表现的海报作品

果，那么前景本身的造型就应该是美的，否则便与上述的要求相违背。最后，不可破坏画面的完整性。例如拍摄远景时，将前景插入画面，虽并非有意，却带来了分割画面的恶果。总之，凡有利于表现主题内容和画面气氛，对画面结构能起积极作用的前景必须采用，反之则不能采用。另外，周围环境的处理主要是对主体附近、上下、左右、前后的景物的谋划，它是说明事件的重要对象。如果周围环境利用不好，不能烘托出主体，就会影响主题的表达。周围环境的处理，应遵循环境处理的总原则，一定要做到确切、完整、精练，才能达到艺术性与思想性统一的效果。

背景是构成画面环境的重要组成部分。所谓背景处理，是针对距离主体较远的或更远的景物来说的，背景与周围环境有很多共同的地方，不应把它们截然分开。背景也可以烘托和突出主体形象，有助于表达环境形象和空间。处理背景应注意的问题：首先，利用背景的影调变化突出主体，把明亮的主体处理在暗背景上或把暗

调的主体处理在明亮的背景部分，这样使影调互相对比，达到突出主体的目的，也可以利用背景线条结构突出主体；其次，背景应该避免太乱、太复杂。

此外，摄影画面构图中的对比与均衡，也是造型艺术中常用的两种方法。对比是指不同对象的相互比较，突出其中的主要对象。均衡是指画面结构，要相对地达到匀称、平衡。每一幅摄影画面都存在对比，均衡是相对的，不是绝对地平均相等。画面构图中的对比并不是摄影创作中的目的，而是表现内容的一种手段。通过艺术形象的相互对比，突出一方，以另一方作为陪衬，来完成主题思想的表达。在医学、科学摄影方面也需要对比来说明事物的大小、部位、体积、形状。以下是几种常见的造型形式上对比的处理方法。

第一是虚与实。在绘画中，把清楚与模糊、物体与空间、疏与密都统称为虚实关系。用摄影的术语来讲，"实"是清晰的影像，"虚"是模糊的影像。实是实物，虚是虚渺。在一幅摄影作品中，画面由近到远，由中心到四周都是清晰的，但这并非适合于所有的题材。有的作品，有的部分是清晰的，有的部分是模糊的，模糊的部分反将清晰的部分衬托得更加鲜明、突出，这就是虚实相间，以虚托实。可以充分利用镜头景深的性能，达到这种艺术效果。在处理远近景物的画面时，要考虑虚与实的对比，如拍人物肖像大特写，鼻尖和耳朵不很清晰，头发较模糊，这反倒衬托了十分清晰的眼睛，使其显得炯炯有神。第二是大与小。体积大的对象同体积小的对象放在一起，也可以产生对比的效果。大与小，这是体积的对比，反映在长度上，则可用长与短、高与低的对比法，即以短衬长，以低衬高。第三是远与近。线条的透视使体积相等的物体，显得近大远小。远近物体在造型上的对比，造成画面的纵深感。运用广角镜头使纵深线条产生急骤变化，就会造成强烈的、广阔的效果，如表现宽广的大厅、长廊等。若表现连绵起伏、浓淡多变的山峦，近处可用深色的前景，这样更能突出画面的深远感。第四是疏与密。在一幅摄影画面中，有实体部分（人物、建筑物、山峦、树木等），也有空间部分（天空、水面等），它们之间就构成了疏与密的对比关系。实体与实体重叠，有时显得杂乱，主体形象不易突出。用实体衬托空间，有密有疏，以疏衬密，可突出实体。就整个画面来说，过密显得杂乱，过疏显得空旷，疏密结合才能使画面产生美感。

三、计算机表现

计算机艺术设计是指以计算机科技为基础的，设计艺术与计算机艺术相结合的，一种崭新的艺术创作手段。现今的计算机技术已成为艺术设计人员的重要工具，它不仅带来了新的造型语言和表达方式，而且引起和推动了艺术设计方法的变革。随着现代计算机技术在艺术表现领域中开始形成自身独特的视觉表现语言，计算机艺术设计开始进入纯粹的艺术创作这一古老殿堂之中，它被人们称为艺术和科学的边缘学科，是一种以尖端科学技术为基础的不同于任何一门艺术的全新艺术门派。

计算机技术使设计者能更加随心所欲地表现自己的设计意图，计算机的记忆功能远远优于人脑，更便于设计图纸的修改、储存和复制。同时，计算机图像具有设计精确、效率高、操作便捷的特点。计算机艺术设计涵盖了所有的图形生成、显示和存储等相关的信息技术，其表现形式包括平面、三维、影视、多媒体、动漫等。计算机设计的图纸精细、准确度高，同时计算机设计工具的运用方法、技巧、特效等方面在设计者之间得到快速的交流。但随之而来的缺憾是，在进行某些方面的设计时，计算机图像难免比较呆板、冰冷、缺少生气和人情味。

在设计基础课程的改革中，对于大量的构成练习，采用计算机软件绘图的手法，替代传统的"填格子"式的手绘方式。例如在"单元形与骨格"这部分内容中，学生先运用平面软件（如 CorelDraw 软件）绘制"单元形"的矢量图，然后调节网格或辅助线，再将"单元形"进行复制，最后得到完成的画面效果电子档。同样是完成

重复、特异、渐变、聚散等一系列作业，用手绘的方法至少需要一周时间，但用计算机辅助设计，只需要几小时就能完成。计算机表现单元形的选择与尝试，学生可以体会到不同单元形的排列所带来的不同效果，这是传统手绘所不敢想象的。计算机表现的海报作品如图 6-3 所示。

平面设计软件的图像合成、滤镜特殊效果等强大的功能，极大地拓展了设计者的思维空间，在设计软件出现前这些都是难以想到的特殊效果。计算机技术的发展为艺术设计带来了新的创作方式和艺术语言，加强了艺术设计作品的表现力。例如：许多纯艺术的画家利用平面设计软件合成某些图片素材，表现一些特殊效果，打印出来后再画到画布上，进行绘画艺术创作。平面设计软件中的摄像机视角、灯光、材质、光能传递、渲染等工具能实现各种特殊效果。

四、综合表现

在设计表现过程中，吸收不同文化、艺术门类、学科领域的知识，相互补充、借鉴是不断充实现代设计的魅力所在。多种表现形式的混合应用是形式突破的有效手段，这种形式往往会产生新奇的效果，如数码相机、拼贴、剪切、手撕、水渍等，手绘与图片的结合、手绘与计算机图像的混合等。综合表现的海报作品如图 6-4 所示。

图 6-3　计算机表现的海报作品

图 6-4　综合表现的海报作品

喷洒——将水彩、水粉颜料调成较低浓度的液状流体并喷洒在纸张表面，也可用牙刷刷出肌理效果，如图 6-5 所示。

拼贴法——将现有材料（如各种纸张、印刷品、纤维、树叶、花瓣、蛋壳、线材等较为平面的材料）拼贴在画面中来代替颜料的描绘。此法应充分调动现有材料本身的质地与自然纹理，以获得巧妙而意外的形式美感。在拼贴时应注意现有材料与图形本身的意义转换，如不要太直接地用花瓣来塑造花形，给人以太少的想象空间，

图6-5 喷洒

削减了艺术的表现力。拼贴的方法主要有以下几种。①硬边，用剪刀或锋利的刀片将材料剪裁，然后再进行拼贴。此种方法能使形象清晰坚实。②软边，用手撕或其他粗暴方法将材料撕裂，此种形象则往往边缘毛糙不规则。③没有图像的材料，这种材料是没有图像可辨认的，主要是依靠剪割或撕扯而获得肌理。④有图像的材料，用带有图像的印刷品、照片及纺织品进行剪割或撕扯，可获得特殊的肌理。⑤带有重要图像的材料——若所用材料本身带有重要性图像，须保留其图像的基本形貌。在组织时应根据一定规律性骨格去拼贴。拼贴法作品如图6-6所示。

图6-6 拼贴法作品

触觉——凡用手触摸能感觉到的肌理，都属触觉肌理。在平面设计中，触觉肌理的效果近乎立体设计中的浅浮雕。任何黏附于设计表面上的物质都可做成触觉肌理，主要有两大类。①现成的触觉肌理：任何材料附于设计之上，就会产生现成的触觉肌理，如米粒、沙粒、草、粗布等。②改造的触觉肌理：所用的材料稍加改造而获得的肌理，如折叠、敲打、穿孔、编织等，使材料改变其原有的肌理效果。触觉作品如图6-7所示。

拓印法——传统的印章和拓片的表现方法，指利用现有某种表面凹凸的媒材（如纱网、枯树叶、丝瓜瓤、揉破的纸团等）蘸上颜料（不可太湿或太厚），在纸面盖印，留下媒材本身凹凸的纹理；也可把纸放在有凹凸纹理的媒材上面，再用柔软的布或纸敲打出媒材凹凸的纹理（如纸版画的制作、剪纸图样的拷贝），此技法可呈现细腻、深入的视觉效果。拓印法作品如图6-8所示。

图 6-7　触觉作品

图 6-8　拓印法作品

熏烧法——用烟火熏烧纸边，追求随意多变或缺损的外形，也可用烟熏纸的表面，以获得烟熏留下的灰色痕迹，达到一种柔和虚化的视觉效果。运用此技法时要注意烟熏痕迹的保持（可用定型液或蒙上透明塑料纸），也不要使用过旺的明火，以免控制不住。此法常用来制作图形的局部，与其他方法同时使用。

晕染——一种传统的绘画技法，如中国工笔画和水彩画，色彩从深到浅或从浅到深地渲染，也可追求色相的自然过渡变化（如从冷到暖），以此来塑造和表现图形空间。此法可使用吸湿性较好的纸，如宣纸、水彩纸和刷过粉的纸等，或润湿的铅画纸，用笔蘸颜料后与纸面接触，也可在没干的画面颜料上撒上盐粒，使颜料自由散开，达到自然渗化的效果。晕染运用在二维设计中可追求一种羽化般的自然柔和、透明、生动多变的视觉效果。晕染作品如图 6-9 所示。

笔触法——使用各种材质的笔（如狼毫毛笔、尼龙油画笔、炭精笔、铅笔等）在光滑或粗糙的纸面或布面，采用刷、喷、甩、弹、擦、刮等手段，来强化"笔触"的意义，以表现流畅、顿挫等多种"笔触"本身的语言价值。此技法在应用中应注意笔触的视觉统一性，不应一味追求丰富多变而使画面杂乱无章。

刻纸法——用刀或针等锋利器物，在较厚的纸的表面进行刻、刺、划、刮或撕，以刀代笔刻画出图形或纹理（如在白纸上涂刷上任何颜色，等其干后再在上面或刻或划，以露出白痕）。此技法可勾画准确清晰的轮廓线，也可塑造松动柔和的形体块面，应用时依然要注意划痕的视觉统一性。

艺术设计必须调动一切积极因素，以多种形式对受众进行视觉心理上的激发。肌理提供给人的是视觉和触觉上的双重刺激，虽然触觉没有视觉灵敏度高，但对于一贯以视觉刺激为主的平面设计来说，触觉则从一个全新的角度带给人更加真实和细腻的感觉，如不同形状、疏密、大小、颜色的肌理，其精细、粗犷、均匀、工整、光洁、华丽和自然等不同的视觉美感，都是触觉参与感知的结果。综合表现案例如图 6-10 所示。

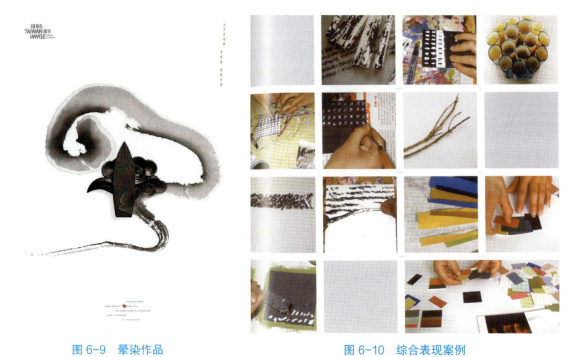

图 6-9 晕染作品　　　　　　　　　图 6-10 综合表现案例

第二节　创意表现技巧

一、图底关系

任何形都是由图与底两部分组成的，要使形感到存在，必然要有底将它衬托出来。在设计中，最先跃入眼帘的具有空间前进感的形象被称为"图"，其他周围弱化的空间称为"底"。图具有前进性，视觉上具有凝聚力；底起陪衬作用，与图相比有后退感，它是依赖图而存在的。研究图与底的形态关系，使它们互相衬托、互相关联，能形成完美有趣的视觉效果。

进一步说，一个图形有着两面性，一个是"图"，另一个是"底"。图就是指图形本身，比如说白纸上有一朵花，花就是这张画面的"图"的部分，而陪衬着花的其他部分——这里就是白纸部分，也就成了"底"。在画面中，图与底是相辅相成的，这就是谈论图形时常常说到的"图底关系"。在造型行为中，人们往往会把精力集中在对"图"的关注上，而忽视对剩余的部分——"底"的把控，尤其是在对"底"的不同形态、空间、面积的整体协调方面，如何把握将对全局有着决定性的影响。

"图与底"是由对比、衬托产生出的关系。在平面设计中，"图"有明确的形象感、视觉印象强烈、在画面中较为突出。"底"没有明确的形象感、没有形体轮廓、视觉印象模糊。由图底转换带来的动感与意趣使单

纯的平面性空间显现出变化莫测的空间效果，增强了画面的可读性，为作品增添了趣味和神秘感，视觉传达更具冲击力。

当图与底面积相当时，由此带来的图与底的不定性、波动性和它们之间的不断转换，使立场的争夺非常激烈。面虽然是线的延展，但也给人们无限追求的境界。对于面的设计往往通过正形与负形的相互借用，形成图底反转的构形。图与底的正负变化，若用黑白两色表现，黑底上的白图称为负形，白底上的黑图成为正形；黑底上的白图为"图"，黑底为"底"，白底上的黑图为"图"，白底为"底"。如果图形是实形，这时"底"就是周围的空白的空间，这种形象就是正形；反之，如果图形是"底"所包围后形成的空白空间，这种形就称为负形。

在通常情况下，基底作为图形的背景总是被处理成后退或衬托的关系，人们凭借图底反转的分界确认形象。图具有突出性、密度高、充实的感觉，且具有明确的形状或轮廓线。底具有后退性、密度低、不充实的感觉，形状相对松散，无固定的界限。然而，这种清晰的感觉却有意被一些因素干扰，形成图作为形象显现，底也具有一定的形状，形成图与底交替的错视。如图6-11所示，当我们把视线集中在作品的黑色部分时，画面是一个对称的黑色杯子的形象，当视线集中到左右白色部分时，则发现画面是两张相对的侧脸。随着视觉的转换，杯子和人的侧脸相互交替出现，形成特殊的画面。福田繁雄在1975年为日本京王百货设计的宣传海报《两个不同性别的腿》如图6-12所示。

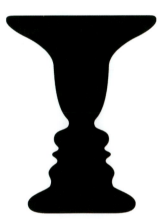

图6-11　《鲁宾之杯》　　　图6-12　《两个不同性别的腿》

二、群化组合

群化组合是现代设计基础中的特殊表现形式，是基本形重复构成的一种特殊表现形式。它不像一般重复构成那样，在上、下或左、右均可以连续发展，而是具有独立存在的性质。群化组合是把个体的基本形群集化的组合形式，是以抽象或具象的基本形为一形象单位，将单位之造型要素汇集，经特定的构成法则，使多个基本形之间用不同的数量、不同的组合方式相互联合，派生出独立形态的新的造型，如图6-13所示。

图6-13　群化组合

群化组合训练，强调形态之间的平衡、推移与节奏等，以及群体之间产生的韵律之美，体现了变化与统一的法则与构成的规律，也是一切造型形式法则具体运用中的尺度和归宿。在现代标志设计、广告设计及编排设计中，运用了大量的群化构成形式，对平面设计领域的创造性表现具有启发性，如图6-14所示。

图6-14　群化组合训练

构成群化的基本形在构成中是最基本的单位元素，在单位元素的群集化过程中，它们能变化出无数的丰富的组合形式。为使构成变化不杂乱，基本形仍以简洁的形象为佳，其次基本形要饱满，基本形组合时要有共同的目的性和明确的方向感，单形的群化可以是比较随意的自由构成，也可以靠比较规律性的原则构成，如围绕、指向。最终通过重复、对称、平行等构成变化的排列，从而形成新的富有秩序感和整齐之美的形象。

群化构成要求简练、醒目。基本形的位置关系要适当，相互之间可以交错、重叠、透叠等，避免形成过于松散或过于拥挤的现象。构成的群化图形外形要完整、美观，注意画面的平衡和稳定。研究形与形之间的关系时，不仅要关注它们所形成的正形，而且要注意它们之间的负形。基本形本身要简练、概括，形象粗壮有力效果好，避免琐碎的细小变化，防止一些尖角之类的造型。

群化组合的构成过程与轨迹为图形意念的表现提供了构想的途径。意象化的群化组合是形态性、功能性和表意性的完美统一。群化的构成组合正是统一的象征，而多个基本形在组成中不同位置、形状、色块大小、肌理等视觉要素的运用又是利用美感的因素的差异性变化。群化即统一中求变化的艺术手段。在群化的组合训练中强调形态之间的比例、平衡、对比、节奏、推移等，以及它们如何产生和谐的律动美、同构美、共生美，正体现了造型美形式法则具体运用中的尺度和原则。

三、分解与重构

分解构成是一种分解组合的构成方法，就是把一个完整的对象，分为各个部分、单位，然后根据一定构成原则重新组合。这种构成方法有利于抓住事物的内部结构及特征，从不同的角度去观察，解剖事物，从一个具

象的形态中提炼出抽象的成分，再对抽象形态进行组织、重构，组成一个新的形态，达到形态的重构，产生新的美感。

在分解一个具象事物时，应从多视角去分析，抓住其具有代表性的本质特征，使之在组合成新的抽象构成时，仍然能让人感到原事物的特有面貌及新的构成形式之美感。分解构成不光要把原事物分解，还可以对分解后的各形态进行再变化，或者把分解后的形态重新组合。分解可以是有秩序的，也可以是自由的，因此它的形态很丰富，有原形分解和变形分解等，如图6-15所示。

图6-15　基本图形的分解与重构

进一步说，打散重构就是指对形态提炼、提取、肢解来获得想要的东西，然后对它再创造。在对形态进行分解与重构当中，形态的结构与功能是决定性因素，它使重构的形态产生意义，形成视觉关系的认读。

立体主义是富有理念的艺术流派，它主要追求形式的排列组合所产生的美感。它在构图上把三度空间的画面归结成平面的、两度空间的画面。明暗、光线、空气、氛围表现的趣味让位于由直线、曲线所构成的轮廓、块面堆积与交错的趣味和情调。重构是立体派常用的手法，是创造形的方法之一。对原事物进行分割、重新组合，便创造出既统一又极富对比的作品。艺术作品中的分解与重构如图6-16所示。

图6-16　艺术作品中的分解与重构

四、矛盾与错视

空间矛盾是指利用平面的局限性及视觉的错觉，在二维平面上表现三维现实空间不可能存在或不可能再现

的空间形式。在平面构成中有时故意违背透视原理，有意地制造出矛盾的空间。正是这种不合理的矛盾空间增加了观者的兴趣，引人遐想，创造了非真实的视觉幻想作品，富有情趣。

矛盾空间可以在平面中创造出奇特的空间，变不可视为可视。矛盾的空间不是模棱两可，而是两者互不相让，形成极为强烈的空间冲突。它重在对形自身结构的塑造，以及对形的分解与组合等方面的把握，体现一定的造型能力。矛盾与错视如图6-17所示。

图6-17　矛盾与错视

矛盾空间的构成方法：一是共用面，将两个不同视点的立体形以一个共用面紧紧地联系在一起，以此构成视觉上既是俯视又是仰视的空间结构，有一种透视变化的灵活性；二是矛盾连接，利用直线、曲线、折线在平面中空间方向的不定性，使形体矛盾地连接起来。

视觉形象的本身包含着潜在的图形刺激，当以特殊形式观看自然物象时，便会产生新颖的视觉意象。在设计中错视方法在一定程度上体现出与众不同的创意思想，还可以通过视觉的错视暗示或引导使观者产生新的意象。

错视是眼睛对形态的视觉把握和判断与所观察物体的现实特征有误差的现象，包括由眼球生理作用所引起的错觉和病态错觉等。看到某个图形时，可以感觉与其客观的大小、长度、方向等不同。人们根据眼睛对外界的观察判定形状，但是在很多情况下，眼睛的观察与实际情形并非完全一致，外界物象通过眼睛视网膜的印象传送到大脑后的反馈，由于种种惯性会产生错误的判断，就是视觉的错视。

错视导致视觉映像与客观真实的矛盾状况，因而使知觉系统疑惑。由这种特殊刺激导致的视觉紧张激起心灵探索的欲望，使人感受到创造的喜悦。错视总是伴随眼睛对形态的观察而产生，作为一种普遍的视觉现象它对造型设计有极大影响，因为设计师都想创造出既可以预测控制又能够诱导视觉美感的作品。在造型设计中，必须研究错视的规律性，利用错视的原理，使设计方案更精密、巧妙和富于创意。错视包括以下几个方面。

1. 尺度错视

尺度错视是视觉对形的尺度判断与形的真实尺度不符的现象。尺度错视又称大小错视，如长度相等的线段，所处环境的差异或诱导因素的不同，使得视觉辨识产生错觉，感觉它们并不相等。而面积相同的图形，由于图底关系不同或是周围形的诱导因素不一，产生面积上并不相同的视觉感受。另外，向某一点集中的线形成潜在的透视结构，受近大远小的透视规律影响，使得同等大的形，由于处于不同的空间位置而产生视觉上大小不等的错视。

2. 形状错视

视觉对形状的认知与形的真实状况不符的现象即为形状错视。产生形状错视的原因也是多方面的，如：相关因素的诱导、干扰，或是背景环境的影响，会导致形的视觉映像发生变化，使形状发生不同程度的扭曲现象；

形状本身或背景环境的线型诱导，会导致形状的变化或产生某种动感。

3. 空间错视

视觉判断的出发点不同，使得形象在空间中的位置或图底之间产生矛盾的现象，即为空间错视。如：由于观看方向的改变，或是由于注目点的转移，形在空间中的位置也随之改变，产生忽远忽近、忽前忽后，模棱两可的变化。空间错视如图6-18所示。

图6-18 空间错视

4. 方向错视

当人们看几何图形的时候，眼睛沿着图形的线条进行运动，视觉流程由线条的一端流到另一端。上下方向的运动相对比左右方向的运动困难，视觉认识不是那么敏锐，导致视觉神经或眼睛的肌肉特别紧张。因此，同样长短的直线中，由于看垂直线比看同样长的水平线费力，所以人们感觉垂直方向的线条就要长于水平方向的线条。

5. 位置错视

同样大小的椭圆形，上面的椭圆形会显得大于下面的椭圆形。把长方形分为三等份，位于中间的长方形会因为夹在中间而显得比两边的长方形窄。

五、分割与构图

分割就是划分平面空间的区域以确定合理的比例和形态。构图和分割主要是指对画面空间的处理，使点、线、面合理地呈现在特定的画面空间里。构图和分割不仅对画面元素起作用，而且决定了整个画面的精神，并直接影响观众对画面的感受，如是否紧凑、主题突出，是否条理清楚、主次分明等。

分割重在把一个限定空间划分为若干形态，形成新的整体。分割的种类有如下几种。等形分割——形状、面积相同，形成整齐、明快的特点。等量分割——面积相同、形状不同，给人以均衡感及稳定感。比例分割——分割线的间距采用依次增大或减小的级数分割，形状、面积均按规则变化，兼具动感和统一。自由分割——无数学规则，没有相同的形态，具有某种共同的要素，富于变化。数理分割——按一定的数列因素进行形的分割的造型手法，构成具有数理美、秩序美的图形。黑白灰分割——在数列分割的结构中，加入黑白灰不同的层次，控制图形的明暗基调关系，包括调子、面积、位置的控制。递进分割——分割的部分与总体之间、部分与部分

之间按照一定的关系，逐级进行分割，如1：2、1：3等。黄金分割（1：0.618）——各种设计中经典的分割方法，使空间、产品或画面呈现均衡性和协调性，达到最大限度的和谐。分割如图6-19所示。

等面积的分割

动荡感的分割

安定感的分割

速度感的分割

动力感的分割

等形分割构成

以三角形为限定范围的等量分割

等比数列的相似形分割

用自由分割法所作的平面构成

图6-19　分割

构图是对画面组织结构的一种决策，建立在对形态的理解和审美的把握之上。构图讲究艺术性和表现性，和设计的关系十分密切。构图的原则是变化中求统一，同样的各种视觉元素，构图的方式不同，表现效果也不同。水平方向的构图——平稳安定。像地平线一样伸展垂直方向的构图给人生机勃勃，如雨后春笋挺拔向上的感觉。斜线方向的构图——动感十足。斜向上，如起跑动态，冲力很足。斜向下，目标明确有威慑力。边角构图——视野拓展，给人足够的想象空间。满构图——丰满匀称。大面积空白的构图——对比强烈，突出主题，形成很强的视觉反差。对称构图——主形置于画面中心，非主形置于主形两边，起平衡作用，底形被均匀分割。对称构图一般表达静态内容。对称构图的变化样式有金字塔式构图、平衡式构图、放射式构图等。对称构图给人一种庄重、肃穆的气氛，具有平衡稳定的特点。均衡构图——主形置于一边，非主形置于另一边，起平衡作用，底形分割不均匀。均衡构图一般表达动态内容。均衡构图的样式有对角线构图、弧线构图、渐变式构图、S形构图等。构图如图6-20所示。

图6-20　构图

构图是画面视觉效果的关键性问题，根据画面视觉表达目的的不同，可以简单将构图原则分为以下两种。目的性构图：通过视觉比例、位置、形状、黑白灰关系，给人一定的视觉感受，例如愤怒、欢快、动荡等。这类构图一般用于目的性很强的平面一次性视觉设计中，例如户外广告等。唯美性构图：遵循构图的基本原理，既富有新意又尊重观者的观赏习惯，创造出具有艺术欣赏价值的画面，例如插图等。它多分为单个物体构图和多个物体构图。构图设计应用案例如图6-21所示。

图6-21　构图设计应用案例

单元思考与练习

一、思考

1. 简述设计的表现工具与手法有哪些。
2. 图底关系是如何实现互相转换的？
3. 什么是矛盾与错视，错视有哪几个方面？举例说明矛盾与错视的区别与侧重点。

二、练习

1. 分解重组训练：对基本形切割后的各部分进行移位、转向、重叠、交错等多种组合构成方式训练，要注意画面的统一整体性。

 要求：25个，每个5 cm×5 cm，无间距，装裱在27 cm×27 cm的卡纸上。

2. 基本形的群化组合训练：对基本形的数量、方向、位置关系的群化组合的构成训练，应避免重新组合后的图形烦琐杂乱。

 要求：20个，每个5 cm×5 cm，无间距，装裱在22 cm×27 cm的卡纸上。

3. 基本形与二维空间的位置关系训练：重点把握基本形的大小、面积、比例、形状等因素变化对空间关系的影响。

 要求：20个，每个5 cm×5 cm，间距1 cm，装裱在25 cm×31 cm的卡纸上。

4. 多视点构图的色彩综合训练：在选择一个人造或自然物象，分割9块，重新组合，形成新的形式的基础上，赋予其色彩关系，注意色彩的三要素变化，以及色彩的对比调和的综合应用，同时考虑色彩对人的心理和情感的影响。

 要求：每个10 cm×10 cm，无间距，装裱在32 cm×32 cm的卡纸上。

 作业提示：本课题训练学生对图形表现手段的运用，仔细观察不同的表现工具对图形所产生的视觉影响和作用，注意对基本形的组合方式不宜过碎过多。

三、作业案例

练习一：对基本形进行打散重构等练习（见图6-22），使作品风格迥异，生动有趣。

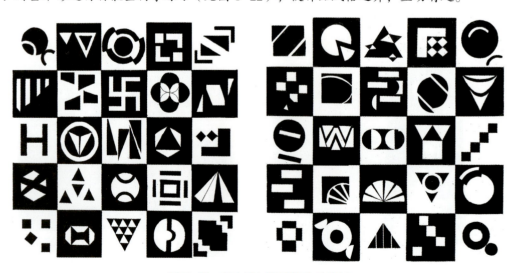

图6-22　基本形打散重构作业案例

续图 6-22

练习二：充分利用基本形之间的接触、联合、减缺等组合关系，使图形统一又富有变化，如图 6-23 所示。

图 6-23　基本形群化组合训练案例

练习三:如图 6-24 所示。

图 6-24　基本形与二维空间位置关系案例

练习四：如图 6-25 所示。

图 6-25　多视点构图的色彩综合训练案例

参考文献
References

[1] 程蓉洁，徐琼，陈金花．构成与设计［M］．武汉：华中科技大学出版社，2011．
[2] 朱曦，夏寸草．设计形态［M］．北京：中国建筑工业出版社，2009．
[3] 辛华泉．形态构成学［M］．北京：中国美术学院出版社，1999．